U0035526

張隆盛 訪談錄

國家公園的省思

張隆盛——口述　曾華璧——訪談編著

張隆盛（1940-2021）

▋ 推薦序　亦師亦友張隆盛先生

　　我和張隆盛先生認識半個世紀，共事三十餘年，對我來說，他亦師亦友，2021年4月23日睡眠中安祥辭世，讓我感到非常不捨。曾華璧教授訪談張署長多次，把訪談內容整理成冊，張署長生前多次校稿確認內容，今出版付梓，十分珍貴。

　　張署長服務公職數十年，經歷行政院經合會（聯合國援助下的都市建設及住宅計畫小組，簡稱UHDC）、內政部營建司、營建署、行政院環保署、行政院經建會、以及退休後的都市更新研究發基金會。他在每一個工作單位，都有非常傑出的表現。其中在內政部營建司、營建署，更是有優秀的表現、重大的貢獻。其中，最為人印象深刻的就是在他任內推動設立四座國家公園。

　　從此書中，張署長一再強調，在國家公園設立過程中，因為很多長官的肯定、專家學者的協助，還有工作同仁的努

力，才是國家公園成立最重要的因素。他為人個性不居功、不推諉，在臺灣環境保育啟蒙初期，面臨自然保育與經濟發展權衡，他本於初衷不畏困難、認真做好本分，以及長官、專家學者、同仁共同努力才有今日的成果，都可從本書中窺知一二。

此外，我要補充張署長在營建署另外一項重要的貢獻——取得公共設施保留地。在張署長1978年就任營建司司長時，臺灣已發布的都市計畫有四百餘處，公共設施保留地，共有一萬多公頃，很多遲未徵收，造成該土地無法使用，徵收又遙遙無期，影響民眾權益甚鉅，造成民怨。因此，1972年立法院修正都市計畫法，訂定徵收期限最多為十五年，屆時如未徵收，即撤銷徵收；換言之，都市計畫如缺少道路、公園、綠地和學校等公共設施用地，都市計畫將無法實施，1987年是最後期限。

張署長接任營建司司長後，他認為這項工作是當時營建司最重要優先的工作，如果沒有妥善解決，1987年期限到時，將會造成嚴重的社會和政治問題。因此，張署長就任後即積極推動公共設施保留地徵收工作。經實地調查統計，需

要優先取得的公共設施保留地共八千餘公頃，所需徵收經費為六千億元（相當於現在的十兆元）。經由張署長的多方努力，終於在徵收期限前爭取到行政院和立法院的支持編列專案預算，順利解決可能發生的社會問題，為日後都市計畫奠定很好的基礎。

張署長退休後，喜歡到各國世界遺產及國家公園旅遊與攝影，看著他的攝影作品、聽他說古蹟的典故，還有親自到南北極，觀察氣候變遷和全球暖化，對南北極生態影響的體驗，都能感受張署長對自然環境的熱愛、對自然保育的關心。

透過本書曾教授詳盡整理，讓我們重溫張署長談國家公園的往事、憶述尊敬的長官，以及對原住民權益關係、國家公園的看法。若讀者能從中更了解國家公園設立過程中的甘苦，我想他會感到欣慰與光榮。

財團法人都市更新研究發展基金會　董事長

書於2022年3月2日

▌序

　　在詮釋歷史時，「隱佚歷史」（hidden history）的存在，常令歷史研究者感到無奈，而口述資料的意義，便在於它們可供我們參酌、利用，減少一些漏失與遺憾。我的研究專長是環境史，自1997年起，我訪談了臺灣戰後環境科技文官與地方環保運動人士，總數不下三十餘人。1999年開始，我執行前科技部（國科會）兩年的研究計畫，主題是「國家公園與永續發展」。張隆盛署長接受我的訪談，時間自2000年4月至2001年7月；本書是綜合各次的訪談文稿，梳理而成，他關切臺灣自然保育之未來，所以提出發展藍圖，並評論臺灣的社會價值觀。

　　張隆盛有著獨特的受訪風格，思維極具條理與整體觀，所以有關國家公園設置的經歷、問題、與未來的發展等課題，都被他鋪陳得極為細密與完整。我是小二之後，搬家到花蓮長大的東部小孩。初次雙足被太平洋海水浸潤的感覺、

明義國小「背倚能高山，面臨太平洋」的校歌、花蓮女中六年朝朝面對中央山脈升旗的時光，至今記憶依然鮮活。訪談張隆盛時，他提到三棧、崇德、太魯閣、玉里，這些都是我讀書時代多次造訪之地，所以對他的訪談，屢屢勾起我對故鄉人事物的懷念，是一段相當難忘的訪問。

每一次整理好的訪談稿，都會送給張署長核閱。遺憾的是，因我教研工作的忙碌，所以全部的訪談稿，直到2019年退下教職之後，才能開始統整、編輯。感謝張署長沒有責怪我，每次仍詳細地審閱我編寫的文稿，斟酌內容的妥當性。我們多次信件來往，釐清問題，補充資料，讓我再次感受到他的嚴謹與負責；他的助理廖美莉小姐，熱心協助，提供珍貴的照片，且一一標註照片中的人物。

2021年4月中，《臺灣文獻》通知我，署長訪談錄通過審查；但在我要傳達此一消息之時，得知署長猝然離世。頓時，那個因張署長再也無法親見文稿出版的失落感，重擊著我，哀戚久久不退。憶起美莉曾告知我，署長認為我寫的內容，是他生平最好、最真確的一份訪問紀錄；唯此方使我稍釋遺憾！

我形容臺灣的國家公園制度，是一「準綠色戒嚴令」，因為有它，我們才更能守護好自然環境。誠如張隆盛署長所說的：國家公園是臺灣的「綠色奇蹟」，可與政治經濟奇蹟，並列於史。張隆盛的訪談錄恰似一組經緯線，勾勒出1970年代之後臺灣的一頁環境保育史，這也是張隆盛訪談錄對臺灣歷史的貢獻。此書的付梓，正是我向他一生志業的最高致敬！

致謝

張隆盛署長接受著者七次（2000年4月19日至2001年7月9日）、共12小時的訪問。感謝訪談逐字稿的主要整理人劉慧蘭（臺大歷史系）、第七次整理人簡思惟（交大數學系）、與彙整為可讀稿初稿之袁經緯（政大歷史研究所博士生）。

著者彙整全文段落與章節，並於2019年9月11日親赴張署長辦公室，查閱相關的代表性照片。本書之出版，係張署長的祕書廖美莉小姐與財團法人牽成永續發展文教基金會、財團法人都市更新研究發展基金會，以及中華民國永續發展

學會之鼎力協助；張署長親自攝影的照片與營建署授權歷史
照片之使用，增益本書甚多，特此致謝。

曾華璧

書於2022年3月8日

目 次
CONTENTS

▍前言

　　1980年代[1]是臺灣地區落實建立國家公園的時期，張隆盛（1940-2021）職司主管，見證了整個建設與推動的歷史。

　　臺灣在政治解嚴（1987年）之前，設立了墾丁、玉山、陽明山、與太魯閣等四個國家公園，張隆盛（1940-2021）因為擔任營建署署長，成為最重要的推動人物之一。在書中，張隆盛講述他對設置國家公園的規劃理念，並且提出過程中所涉及的問題，他提到墾丁國家公園設立時，社會民情、政府各單位的權責，有許多重疊，所以必須進行交涉，還述及推動候鳥保護之歷程。接著他提及在玉山國家公園設置時，面臨了新中橫公路的開闢議題，以及和林務局在權責劃分上的衝突；他憶述陽明山國家公園設立的決策狀況，與過程中出現的氣象雷達之設置與保育課題；有關太魯閣國家

[1]　本文以「西元紀年」的方式標示，以利對應全球環境保護發展的歷史。

公園之設立，他提到台電擬設置立霧溪水力發電廠、台塑企業要在崇德地區蓋水泥工業區的「經濟發展與環境保育」之爭議。此外，他也檢討蘭嶼國家公園的規劃構想與挫敗，並且評述國家公園建置過程中的重要人物：何應欽、費驊、張豐緒、與王章清，讓這些人的角色與作為，得以留存青史。

　　在行政組織的建制上，國家公園由內政部營建署管理。1981年張隆盛擔任主管國家公園的第一任營建署署長，1992年轉任環境保護署署長。本書記錄他對21世紀臺灣國家公園與環境保育發展方向的個人見解、分析各國家公園的設置歷程及特色、憶述國家公園建置史上的重要文官，及其參與保育工作的自我回顧。本書以張隆盛主述的方式，做為行文的軸線。

附記：本書除了〈對國家公園與原住民權益關係之看法〉、〈對國家公園的看法與社會文化之省察〉兩章之外的內容，已投稿至《臺灣文獻》，並且通過審查刊登。投稿日期110年1月26日、送審日期110年1月28日、通過刊登110年4月12日；正式刊登的時間，由該刊排定。

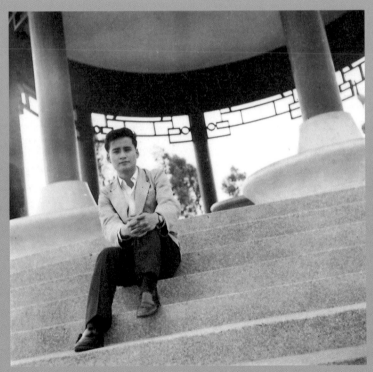

張隆盛個人照，1962年攝於澄清湖。資料來源：張隆盛辦公室提供。

個人經歷

▌公職生涯簡述

　　我是熱愛自然的鄉下小孩，家住臺中東勢，自小頑皮，爬樹、游泳樣樣都來，足跡踏遍大甲溪、沙連溪和附近的山林。我大學就讀成功大學建築學系，畢業後通過特考，分發到省政府服務。我從1963年起投入公職，至今（2000年），約有三十七、八年。1965年行政院「國際經濟合作發展委員會」（簡稱「經合會」）和「聯合國發展方案」（United Nations Development Programme, UNDP）合作，成立了「都市建設及住宅計畫小組」（Urban Housing Development Committee, UHDC），成員有外籍顧問；我在1966年經甄試進入該小組，從此開始參與臺灣住宅與都市及區域發展的規劃工作。1969年我公務人員高等考試及格，次年取得經合會和「亞洲基金會」（The Asia Foundation）合辦的獎學金，前往美國賓夕法尼亞大學（University of Pennsylvania）就讀都市及區域規劃，取得碩士學位。我在經合會接觸到全國土

地利用之規劃工作，在美國則獲得生態、景觀方面的訓練，這兩份工作經驗對我很有幫助。

我在1974年回國，參加甲種特考及格，1978年內政部部長邱創煥任命我擔任營建司長，接續第一任營建司長李炳齊的職務，服務期間從1978年7月到1987年9月。1981年營建司改制為營建署，我出任署長，於1987年升任內政部常務次長，1990年回到行政院經濟建設委員會（簡稱「經建會」），擔任副主任委員。[1]1992年12月，我奉派擔任環保署署長，至1996年6月再回任經建會委員。

[1] 1973年8月行政院「國際經濟合作發展委員會」（經合會）改組為行政院「經濟設計委員會」（經設會），1977年12月「經設會」與行政院「財經小組」合併，改組為行政院「經濟建設委員會」（經建會）。2014年1月，「經建會」與行政院「研究發展考核委員會」（研考會）合併，改制為「國家發展委員會」（國發會）。

經合會派令，由左至右分別為：公共工程規劃師、助理規劃師、規劃師。
資料來源：張隆盛辦公室提供。

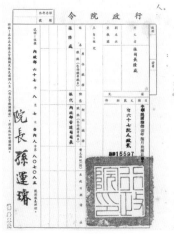

1978年任命為營建司長派令。
資料來源：張隆盛辦公室提供。

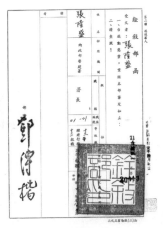

1982年任命為營建署長派令。
資料來源：張隆盛辦公室提供。

▍ 美國求學與環保思想的衝擊

我就讀美國賓州大學的「城市和區域規劃系」（City and Regional Planning Department），從學於瑪哈教授（Ian L. McHarg），他是景觀建築（landscape architecture）的鼻祖；他認為我是他的高徒之一。[2]「景觀建築」一詞的內涵，是指要從生態學的角度，談論區域發展，並非僅談景觀。當時正逢美國環境運動興起，1970年美國頒布《環境保護法》（Environmental Protection Act），同年12月成立國家「環境保護局」（Environmental Protection Agency, EPA）。1972年聯合國在斯德哥爾摩（Stockholm）召開「人類環境會議」，發表《斯德哥爾摩宣言》（Stockholm Declaration；正式全名是Declaration of the United Nations Conference on the Human

[2] Ian L. McHarg有一本著作*Design With Nature*，相當有名，其中文版參見，郭瓊瑩譯（Ian L. McHarg原著），《道法自然》。臺北，田園城市文化，2002年。

1995年張隆盛回母校賓州大學。資料來源：張隆盛辦公室提供。

Environment），通過《保護世界文化和自然遺產公約》，當時我躬逢其盛，這些經歷與事件帶給我很大的震撼。

1972年我提早完成碩士學位，「亞洲基金會」重視我已經擁有的工作經驗，便延長我的進修時間半年，讓我到維吉尼亞大學（University Virginia, UVA）擔任訪問學者，且主持一堂討論課，我有辦公室，可使用設備，等同於學校的成員。我在賓大與維吉尼亞大學的期間，曾經走訪附近的景點，包括維吉尼亞大學旁邊的「仙納度國家公園」（Shenandoah National Park）和「大煙山國家公園」（Smoky Mountain National Park）。先前1969年，我曾接受日本在聯合國設立的「地域開發中心」之邀請，考察日本的住宅政策，也參觀過若干國家公園。1975年我也得到「艾森豪交換學者獎學金」（Eisenhower Exchange Fellowships）出國，那時我年三十餘歲，能夠擁有造訪各地的機會，讓我深受啟發，也覺得臺灣應該要設置國家公園。

張隆盛出席艾森豪獎學金三十週年活動。資料來源：張隆盛辦公室提供。

█ 推動國內外自然保育工作

　　回國後，我在營建署的公職任內，總計推動設立了四座國家公園，後來出任環保署署長。1992年聯合國在里約熱內盧舉辦「地球高峰會」（Earth Summit，也稱Rio Summit），通過《21世紀議程》（*Agenda 21*），目的是追求人類的「永續發展」（Sustainable Development），也就是發展必須同時考慮環境、經濟和社會面的均衡關係。其後我擔任經建會專任委員，[3]「兼任」成員包括央行總裁、財政部、經濟部、農委會、主計處、環保署、勞委會等部會首長。我在江丙坤主委的支持下，召開了「永續發展論壇」。1997年擬定《中華民國永續發展綱領草案》，我認為年輕人對「永續發展」應該有所認識，便從該年度起，每年舉辦一次「青年論壇」，

[3]　專任委員一職的設置，是因為經設會改制為經建會時，為了安排原來楊家麟主任委員之職務而設置的；他退休以後，這個職位變成政府的閒差。

至今2000年已是第4屆，規模一年比一年大。

我也同時成立「財團法人牽成永續發展文教基金會」，主要的目的是資助碩博士班的在學學生，要求其畢業論文主題必須和永續發展有關。兩屆獲得補助的學生獲邀在「（永續發展）青年論壇」上發表論文，也鼓勵社會青年和公務員提交論文。至2000年的歷屆主題，分別是：「國土的永續發展」、「東部區域以及原住民的永續發展」，以及「震災和臺中都會地區的永續發展」。

我擔任經建會專任委員時，身兼1997年2月成立的「永續發展學會」理事長。「國際自然保護聯盟」（International Union for Conservation of Nature and Natural Resources, IUCN）之下設有「世界保護區委員會」（World Commission on Protected Areas, WCPA），臺灣屬於東亞分會（Eastern Asia, EA），我在去年（1999）9月被推舉為2002年第四屆會議諮詢委員會的主席，任期六年，因此我會開始參與處理國際性的事務。在國內方面，我預計要推動設置海洋保護區、李登輝總統提及在中央山脈設置之「綠色廊道」的計畫、以及整合國家公園及保護區的統合系統，以結束目前保育工作各自為政的狀況。

張隆盛出席永續發展論壇。資料來源：張隆盛辦公室提供。

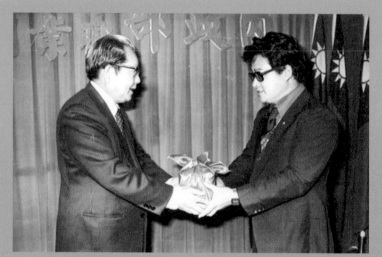

張隆盛1981年受任營建署署長。資料來源：張隆盛辦公室提供。

營建署署長任內
推動成立國家公園

在日治時期，臺灣已經有設立國家公園之倡議。1935年日本通過《國立公園法》，在日本本土及殖民地同時規劃設置國立公園。[1]臺灣的三個預定地是：新高山（即今玉山）國立公園、次高山（即今太魯閣）國立公園，以及大屯、觀音山國立公園。總督府成立「國立公園調查委員會」，請臺北帝國大學校長親自主持，除了進行調查，還發行紀念郵票。[2]當時針對國立公園預定地進行評分（滿分為十分），太魯閣及玉山得九分，大屯、觀音山八分。

從日治的1930年代中期，到墾丁（1984年1月）、玉山（1985年4月）、陽明山（1985年9月）、與太魯閣等國家公園（1986年11月）之設立，有半個世紀的時間，歷經了第二次世界大戰、中華民國政府播遷來臺、光復初期經濟蕭條、砍伐

[1] 曾華璧，〈陽明山個案：陽明山國家公園與自然資源保育〉，《戰後臺灣環境史：從毒油到國家公園》（臺北：國立編譯館主編、五南發行，2011年），頁52。

[2] 根據張隆盛的口述：「日本很喜歡發行各種風景明信片、郵票等紀念品，當年有發行一套郵票，我曾經託人到日本去購買，搬家以後就不知道放到哪裡。前幾年我有收集一些郵票和風景明信片，現在售價都不便宜，也不太容易找。比較起來，風景明信片比郵票容易取得。」

林木之國土開發等等過程；國家公園的範圍要比日治時期的規劃縮小，主要原因是人口大幅增長（1984年人口數是1,600萬人），加上中橫公路（1960）、北橫公路（1966）、南橫公路（1972）等道路陸續開闢，以至於限縮了可以規劃的範圍。

　　我在臺灣環境保護工作中，扮演了幾個角色，其中之一就是推動國家公園的設置。1972年政府公布《國家公園法》，主管機關是內政部民政司，[3]但卻未實際執行。1977年9月6日行政院院長蔣經國在行政院院會中指示：設立墾丁為國家公園。[4]當時有鑑於部內的人力不足，內政部長徐慶鐘乃請經設會成立一個小組，於同年進行勘查工作；我是小組成員之一。此時，經設會和行政院財經小組合併為經濟建設委員會，其行政位階提升，國家公園規劃小組也隨即被撤銷，改由內政部直接負責管理。

[3]　參見游漢廷口述，曾華璧訪問，〈戰後臺灣環境保育與觀光事業的推手：游漢廷先生訪談錄〉，《臺灣文獻》64卷4期（2013年12月），頁223-274。

[4]　1977年9月1日蔣經國擔任行政院長，於院會指示：「從事建設應顧及天然資源與生態之保護，從恆春南灣到墾丁、鵝鑾鼻這一區域，可依國家公園法規劃為國家公園」，見曾華璧，《戰後臺灣環境史：從毒油到國家公園》，頁185。

　　1978年7月我接任內政部營建司長，部長邱創煥依據
《國家公園法》，成立「國家公園審議委員會」，我被聘為
委員。時內政部民政司委託臺灣省公共工程局規劃墾丁國家
公園，我陪同邱部長到當地勘查過幾次。1980年行政院指示
修改《內政部組織法》，研擬兩個發展方向：成立職業訓練
局，以及將營建司提升為營建署。

　　1981年1月21日《營建署組織條例》公布，營建署與職訓
局於3月2日同時成立。我是第一任營建署長，營建署下設六
組，承接原來營建司之都市計畫、建築管理、公共工程、國民
住宅等四項業務，且加入國土規劃及生態保育的工作。有些人
不明白「營建署」為何會負責國家公園？我認為體制設計是一
個可以討論的議題。1970年代政府的環保部門，是設立在衛生
署之下，但當時的構想也只是處理汙染防治工作，例如制定
《水汙染防治法》、《空氣汙染防制法》等法規。但自然保
育（尤其是野生動、植物的保育工作），則是管理上的缺口。

　　《營建署組織條例》明訂管理事項包含自然生態保育，
但卻沒有另外設立專法。我接任營建署署長之後，網羅相關
人才，包括國家公園組組長林子瑜（2000年時已退休）、科長

1980年初期，張隆盛署長及學者專家陪同李國鼎顧問至墾丁視察，左起徐國士、張隆盛、李國鼎、王鑫。資料來源：張隆盛辦公室提供。

馬以工（曾任第三屆、第四屆監察委員）等人。由於國家公園僅有《國家公園法》可為依據，所以我積極推動《國家公園管理處組織通則》和《國家公園法施行細則》等相關法規的制定，並展開墾丁國家公園設置計畫的法定程序。在我署長的任內，總計成立了墾丁、玉山、陽明山、太魯閣等國家公園；我也曾規劃蘭嶼國家公園，不過卻遭遇挫敗。[5]

[5] 以下行文有時將省略「國家公園」，直接以地名稱之。例如「墾丁國家公園」簡稱為「墾丁」。

▋ 成立墾丁國家公園

與其他政府行政部門權責之折衝

墾丁國家公園是由蔣經國指定成立，在規劃之初，墾丁國家公園管理處和交通部觀光局、管轄「墾丁公園」（不是國家公園，範圍亦不同）的省政府農林廳林務局、救國團和軍方等單位，因為管理權責問題，而必須折衝。例如當時該地區正在修築屏鵝快速公路，興建的過程有可能破壞熱帶雨林地景，所以我們必須與地方政府協調；也得和漁業單位溝通，以發展海域保育。

墾丁風景優美，交通部於1979年7月2日設立為「風景特定區」，同年12月8日成立管理處。[6]當時林金生擔任交通部部長，虞為是觀光局局長。觀光局委託日本東急公司擴大

[6] 中華民國交通部觀光局「觀光政策白皮書」，網址：
https://admin.taiwan.net.tw/upload/contentFile/auser/b/wpage/
chp2/2_1.121.htm。瀏覽日期：2018年12月15日。

進行恆春半島的規劃，目標以開發觀光事業為重，包括設置高爾夫球場、興建碼頭推廣遊艇觀光等。國家公園則是以保育為前提，容許有限度的觀光活動，所以兩方的目標有所差異。1984年，行政院決議撤銷墾丁風景特定區管理處，改由營建署成立「墾丁國家公園管理處」接管，令其依據行政院已核定的《墾丁國家公園計畫》，推動實施。

1984年1月1日墾丁國家公園管理處成立記者會，由營建署署長張隆盛主持。
資料來源：張隆盛辦公室提供。

　　由於墾丁國家公園和林務局管轄的「墾丁公園」範圍重疊，所以林業單位對成立國家公園，有所抗拒，故聯合學術機構（含中興大學、文化大學及臺灣大學等校森林系）成員，在報上刊登廣告，反對《國家公園管理處組織通則》。

　　因為國家公園要新設管理處和遊客服務中心之土地，須向國防部協商取得，而該土地最初是由林務局撥給國防部，國防部預計興建兩棲作戰基地。我認為遊客那麼多，在當地興建作戰基地不合適。最後決定由營建署出資，讓國防部另覓土地。

　　當時臺灣社會普遍對「國家公園」的瞭解不夠，認為國家公園就是遊樂區，觀光局也打算大量興建觀光旅館，營建署拒絕這種作法。後來透過經建會專案協調，才將旅館業者集中設置，否則現在不會有那麼多的旅館設在國家公園內。全世界的國家公園都儘量不在公園內設旅館，所以臺灣是反其道而行。不過因為臺灣人多地少，經營國家公園的目的就是希望能儘量容納遊客，也讓遊客學習並參與保育工作，而非將國家公園隔絕於世，或僅僅提供玩樂而已。所以我認為，臺灣在設立國家公園的過程中，融入了在地經營模式的思考。

當時臺灣社會對國家公園的認識並不多。曾有一位老立委參觀墾丁之後，告訴我：「關山地區有點像夏威夷的鑽石頭山（Diamond Head），所以可以在山上塑造唐三藏、沙僧、豬八戒和孫悟空，這樣會很漂亮喔！」類似的想法一直都存在社會之中，只是作法不同罷了。墾丁的青蛙石活像一隻要往海跳的青蛙，很漂亮，它的旁邊就是青年活動中心，救國團曾來商量，應該為年輕人做個步道，並在上面蓋涼亭。但是我認為這種規劃不適合一個天然、美麗的景貌，所以彼此之間一直存在理念上的差距，這當然也是管理處的大負擔。

核三廠與候鳥保護

墾丁的龍鑾潭是候鳥過境時的主要棲息地，歸省政府水利局管理，水利局卻將龍鑾潭租給業者養魚，這對候鳥過境的環境產生影響，但我最大的挑戰是面對設在墾丁的核三廠。核三廠早在1978年就已建廠，因此有人批評為何還要在此地設立國家公園，我自己對此也有過質疑。不過，考量國家公園是一個永久性的事業，核能發電廠的壽命只有三、五

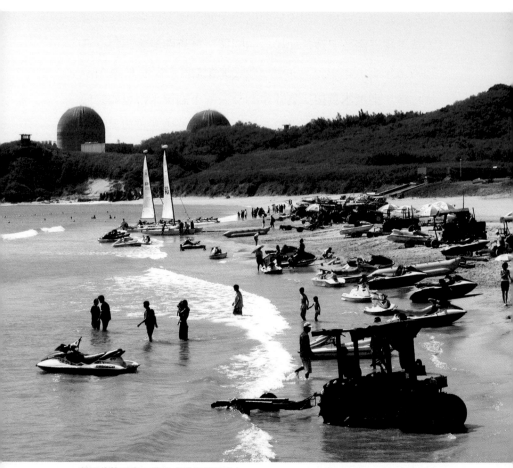

墾丁的核三廠。張隆盛攝於2001年。

十年,所以這就是設置國家公園的主要理由了。我在規劃墾丁時,核三廠為了改善熱排放的問題,打算在龍鑾潭設立處理設施,將廢水排放至內灣。營建署拒絕,乃改成設立海水淡化廠,把廢水直接排到紅柴的外海;不過後來沒有如此操作。由此可知,環境保育和能源開發之間的衝突,很早就存在了。

我在墾丁地區推動了第一波的候鳥保育工作。營建署在3月成立,每年9月和10月,伯勞鳥及灰面鵟等候鳥會過境墾丁,這時墾丁就變成了殺戮戰場。民眾做鳥仔踏來抓伯勞鳥,數量以萬計,他們視此為上天所賜的財富。加上日本家庭喜歡擺設鳥類標本,臺灣民眾便大量地獵殺灰面鵟外銷日本。有鑑於此,我便開始與動、植物界的保育人士接觸,然後根據各方的資訊,我認為應當優先處理候鳥保育,這個想法得到邱創煥部長的支持。

1981年9月營建署動員專家學者和當地的老師,共同召開地方座談會,我們在沒有法源依據、不實行取締的情形下,發起保育候鳥活動,甚至還做了一首〈候鳥之歌〉,由許博允的太太樊曼儂作曲,奚淞作詞。此後營建署年年舉辦

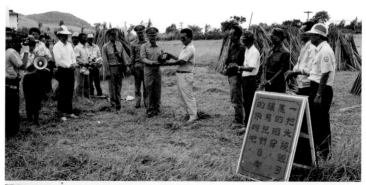

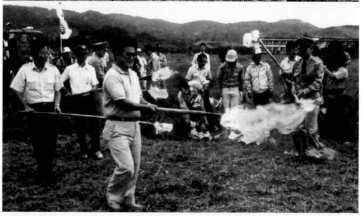

1981年中期，墾丁國家公園管理處推動保護候鳥，每年10月候鳥季中加強推廣取締及燒毀鳥仔踏等活動，下圖左為林益厚，右為張隆盛署長。資料來源：張隆盛辦公室提供。

相關保育活動，也邀請藝文界人士參與，這是臺灣全面性保育候鳥的開端。

在處理與地方政府的關係上，我特別邀請當時在屏東縣政府擔任建設局長的施孟雄，擔任第一任管理處處長，讓地方政府重視國家公園，避免由中央派人管理，形成強加負擔給地方的印象。為了使地方更瞭解國家公園設立的意義，我在1983年邀請無黨籍屏東縣縣長邱連輝（後來加入民進黨）、屏東縣議會議長郭廷才、縣議員林國龍、屏東縣警察局局長盧毓鈞（後來擔任警政署長），以及行政院政務委員張豐緒等人，一起到歐洲阿爾卑斯山地區考察，請他們支持設立國家公園。

1984年1月1日墾丁國家公園正式成立，這是臺灣國家公園運動的發軔；2000年前後，我指派林益厚（畢業於英國倫敦大學）擔任第三任的管理處處長，他對墾丁有很大的貢獻。回顧這段歷史，我經歷了和政府各部門之間的協調，以及爭取地方政府的支持，其成果得來不易。

1988年4月27日墾丁國家公園警察隊舉行「國家公園號」啟用典禮，張隆盛署長致詞。資料來源：張隆盛辦公室提供。

成立玉山國家公園

每一個國家公園都有它特定的問題，玉山要面對的問題有兩個：新中橫公路的開闢以及和林務局的權責劃分。

停建新中橫

當規劃玉山國家公園之際，新中橫公路已經開始修築。它有三條主要的路線：一條從水里到塔塔加；一條起自嘉義，上經阿里山到塔塔加；另一條則是從塔塔加穿過玉山國家公園的心臟地帶，連到東部玉里。

1983年進行規劃勘查時，前兩條已開始修建了。我印象很深刻：有一次我們搭乘吉普車，勘查新闢道路，泥濘崩塌的情形，令人怵目驚心。那時正逢下雨，有一部車卡在山裡動彈不得，車上的人進退兩難。這些人進入山區，目的是要砍伐林木，不料出山時，車就陷在土中。當時天色已晚，我乘坐的吉普車，包括司機在內，只能承載四個人，結果那天

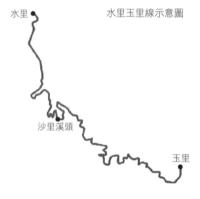

水里　　　　　　水里玉里線示意圖

沙里溪頭

玉里

新中橫公路初期計畫路線圖「水里—沙里溪頭—玉里線」。
資料來源：https://zh.wikipedia.org/wiki/新中橫公路

這輛車裡裡外外總共載了十四人，幸好車子的性能不錯，才能順利離開。從那時起，我就對新中橫興建的經濟效益，以及它對環境的影響，感到質疑，最後我正式提出停止興建新中橫之議。

很多親朋好友警告我不該如此提議，因為新中橫是蔣經國指定興建，是十二項建設之中的項目。不過我認為興建與否應該開放討論，接受公評。我也認為我身為主管，理當提供意見，呈給上層主管判斷，這是公務人員的責任。當時我還特別透過亞洲基金會，邀請美籍專家Dr. James Roberts來臺灣勘查，結果他同樣認為新中橫沒有經濟價值。

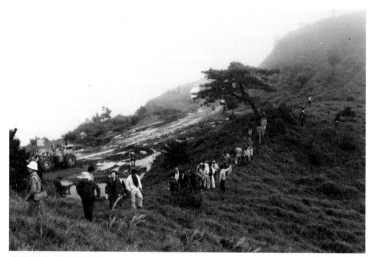

會勘新中橫玉里玉山段。資料來源：張隆盛辦公室提供。

　　我向內政部長林洋港簡報新中橫公路的問題。新中橫與1970年代修好的南橫，其最短的直接距離只有25公里。首先，修築新中橫公路的目的，主要是考量國防需求，也就是發生必要情況時，東西兩邊的部隊可以互相調動與支援。然而新中橫的路況十分彎曲，所以必須考慮坦克車和裝甲車能不能順利行駛。根據我的評估，新中橫一年至少有四個月不能通車，而且這情況隨時都可能發生，所以仰賴新中橫做為

運輸軍隊之用，將會非常危險。其次，新中橫興建完成後，究竟能有多少運輸量？我曾多次到南橫公路，從關山到玉井的路程，往往在一天之中，看不到兩部車子。林洋港提到他去考察時，也見到類似的情況。

新中橫的開發勢必對沿線的自然環境和生態，造成衝擊。例如神木村就是因為開闢新中橫，破壞了水土而導致崩塌。開闢新中橫不僅耗費大量資源，還必須時常加以維護，每每遇雨成災，路就中斷。從塔塔加到玉里的路段，會穿過玉山國家公園的核心區，經過臺灣野生動物最多的瓦拉米地區，那裡是黑熊、羌、水鹿、猴子最多的地方，尚未受到太多的人為干擾。我陪同幾位政務委員實際考察，包括：經建會主任委員趙耀東、費驊、周宏濤、馬紀壯、張豐緒、郭為藩等人。趙耀東在塔塔加鞍部時，還摔了幾次跤。所以我強烈主張取消新中橫公路之開闢的提案，最終在經建會的委員會議上，獲得通過。

行政院和蔣經國同意取消新中橫開闢計畫之後，造成當地人不滿。一些玉里人聽到我的名字就罵，質疑為什麼東部人到玉山還要大老遠地繞路。事實上，玉山國家公園面積大

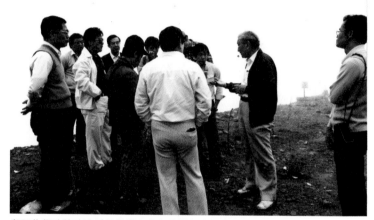

與五位行政院政務委員及學者專家會勘新中橫公路，阻止了該公路之開發。新加坡大使鄭維廉（左四）、呂光洋（左五）、謝孝同（右四臉被擋住者）；張隆盛（左二）、徐國士（右二）、政務委員趙耀東（右一）。資料來源：張隆盛辦公室提供。

約十萬多公頃，其中約一萬五千公頃，主要分布在新中橫的沿線地區，早已由礦務局發給業者探礦權和採礦權。公路一旦修築完畢，採礦業者就能長驅直入。「瓦拉米」號稱是白大理石的產地，專家們認為：就臺灣地質的形成情況來說，不可能整個礦區都盛產大理石；即使有產量，恐怕也不多。總之，這件事造成礦業界對我很不滿。

1982年4月於八通關視察，左起司機、張隆盛署長、費驊政務委員、王天定、王鑫、陳仲玉、徐國士。資料來源：內政部營建署國家公園組典藏、授權。

我不反對開礦，但礦藏屬於國家資源，而非個人所有。臺灣石灰礦藏在東部，從南到北一共有150公里之長，卻得經過太魯閣和玉山兩個重要的國家公園。礦務局賦予業者的開礦權是否過度，值得思考。據說一張明信片大小的申請書，就可以申請100公頃的探礦權。政府從中獲取的利益有限，但若撤銷礦權，業者就會索賠，重點是完全沒有評估開

礦是否會對景觀和生態造成影響。當政府取消開闢新中橫之後，業者覺得遭受到損失，所以連續抗拒了好幾年。

與林務局劃分權責之爭執

國家公園和林務局的立場，常互有爭執。昔日阿里山檜木成群，但當被砍伐到僅存一小塊範圍時，仍依然是林務局最重要的森林遊樂區。所以把這些山林納入國家公園保護區，勢必引起反彈。當時林務局長徐啟祐主張：應將國家公園納編在林務局之下管理，那麼不管要設立多少座國家公園，他都贊成；至於中央的職責只須編列預算。細究「國家公園」的定義，它須由國家最高的權宜機構設置單位直接管理，不能委託給政府的其他部門。這一部分，最後林務局讓步，不再砍伐原始林。我自己觀察後來的幾位林務局長，他們的態度有所不同，局長下面官員的立場，則因人而異。

有幾年我在玉山阿里山的賓館，還會看到林務局印發給遊客簡介批評國家公園。2000年之前的十幾年間，每當涉及林地業務時，國家公園都必須和林務局交涉，過程困難。林務局認為我是「乞丐趕廟公」，我想，功過評論就留給後人。

玉山國家公園合影。下排左一樂昌洽、左三至六分別為：林益厚、張隆盛、張豐緒、馬以工；上左為林義野。資料來源：張隆盛辦公室提供。

成立陽明山國家公園

成立陽明山國家公園的決策

　　1960年代臺灣省政府建設廳公共工程局王章清曾經參考國外的情況，擬規劃設立陽明山國家公園，管理範圍涵蓋整個北海岸和陽明山系，但後來無疾而終。原因除了是缺乏法源依據之外，也和當時主政者的看法有關。行政院政務委員葉公超曾經說過：「大陸可以做國家公園的地方不知有多少，臺灣這種小地方怎麼設國家公園？風景也沒什麼特別啊，要像黃山一樣好才行。」這導致設立計畫無法進行。

　　有一件值得記錄的事情。1960年代何應欽參觀過黃石公園（Yellowstone National Park），1976年國民黨召開第十一屆全國代表大會時，他提案設立陽明山國家公園，還交出一張草擬圖，後來我將該圖交給陽明山國家公園管理處保存。何應欽的提案獲得通過，並送行政單位研究。這是陽明山國家公園成立過程的一個引子。

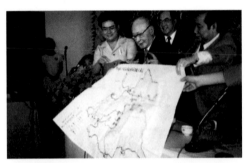

1 1985年9月16日於辛亥光復樓舉辦陽明山國家公園管理處成立茶會，左一至左三依序為張隆盛、何應欽、吳伯雄。資料來源：內政部營建署國家公園組典藏、授權。

2 黃杰主席指示：臺灣尚無需完整的國家公園法，理由是尚無特殊的動物生物古蹟，土地又屬於有限地，僅指定省政府擬定風景區保護法。各地區公園如陽明山、墾丁特予保護，並以地區為公園名稱已足。黃杰並提問：國家公園屬於中央政府主管，為何建設廳要提案？資料出處：1965年08月16日，〈02首長會議〉，《臺灣省政府委員會議檔案》，國史館臺灣文獻館，典藏號00502001104。

　　陽明山設立的過程極具爭議性，因為它距離臺北市很近，且經歷過幾次的規劃，包括最早的公共工程局、何應欽的提案等。1982年至1983年間，行政院院長孫運璿曾經邀請何應欽、邱創煥及相關的決策官員，評估是否在陽明山設立國家公園。我提出兩個方案，一是設立國家公園，一是規劃風景區。我特別指出，陽明山在日治時期就有設立國立公園之規劃，並符合日本國立公園的評等。當時日本除了國立公園，還有一種國定公園，定義為「準國家公園」，由都道府縣管理，類似於臺灣的「地區性公園」（regional park），日本將其全部歸類為「自然公園」，已經發展成為另一種層次的東西。何應欽認為陽明山風景優美，應該設立國家公園。

　　日本自然公園的定義很廣，包括國家公園、國定公園、國立公園，以及其他的動植物保護區，這些和臺灣的標準並不相同。我曾經請日本國立公園協會的常務理事久保幹雄前來評估，他說陽明山地區因為太靠近都會地區，所以娛樂（recreation）的目的會比較高。

　　國家公園主要有三項功能，一是生態保育，二是教育和研究，三是娛樂目的。每座國家公園設置的目的不同，三項

功能的比重就會不一樣。就娛樂目的而言，陽明山國家公園要高於玉山和太魯閣。孫運璿院長決定設立國家公園之後，邱創煥部長有點埋怨我，覺得這個想法太大膽，日後將面臨臺北大量人口湧入，還有居住在陽明山地區別墅內民眾的壓力。我則認為：日本確實有許多地方的火山地形之自然樣貌，遠比陽明山壯觀，但在整個中國大陸境內，不過只有長白山的天池和雲南騰衝，擁有火山地形，而在臺灣地區，陽明山不但有火山地形，也有歷史的足跡，例如清領期間曾經派郁永河前來開採硫礦。回顧這段歷程，我認為當時確定成立國家公園的決策是正確的。

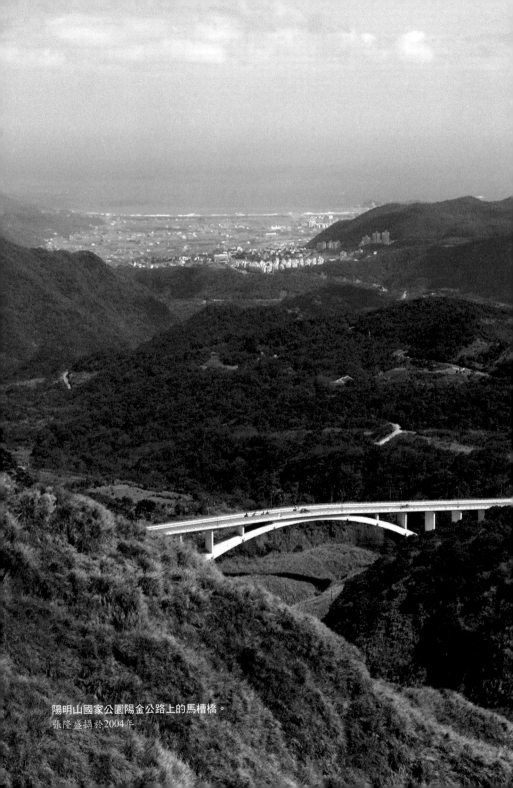

陽明山國家公園陽金公路上的馬槽橋。
張隆盛攝於2004年

成立後的保育工作

1. 景觀與設置氣象雷達之爭議

　　陽明山國家公園成立前後的景觀樣貌，可以說是完全不同。我在它設立後所做的第一件工作，就是把陽金公路上所有電線桿和廣告招牌，統統撤除，接著將電線桿地下化，當時全臺灣只有這條路，在可見的範圍內，沒有電線桿。金山鄉的垃圾會送到山區的八煙垃圾場掩埋，一下雨，垃圾就流到山下，經過收拾整理後，又送回上山掩埋，這是很可笑的事。因此我們資助垃圾場，請它另覓掩埋地點。

　　陽明山國家公園設立時，最大的爭議是氣象局擬在七星山設立氣象雷達站的事件。當時全臺灣已有兩處氣象雷達，一處在花蓮，一處在高雄，但是在東北角地區有一個缺口。因為颱風會從東北角登陸，故氣象局認為應該在當地設立一座氣象雷達。我同意氣象局的看法，但質疑的是：為何一定要設立在七星山的山頂？因為山頂上方的面積不到一公頃，一旦設立雷達，從臺北一眼望去，就可以看到它。此外，還得要布置各種配備及人力，修建道路到山頂的雷達站，其崎

崎蜿蜒之狀，從山下就能清晰地看到。我認為東北角有很多地方都可以設立氣象雷達站，加上衛星技術發達，也不必非設立不可。不過當時氣象局堅持選在七星山，認為可以補足氣象觀測的缺口之外，還可以偵測大漢溪上游的水文。

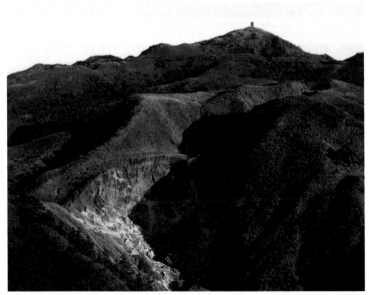

1985年內政部終止七星山氣象雷達站的設置，交通部於1988年自行取消本計畫並另擇瑞芳五分山設站。資料來源：內政部營建署國家公園組典藏、授權。

　　我特別請了臺大氣象系系主任蔡清彥、[7]地理系張長義
教授及電機系黃鐘洺教授，共同研究，以提出對應政策的
建議。他們贊成我的看法，認為可以在東眼山找到替代地
點，唯一的缺點就是它比七星山的海拔稍低，所以仍會有
缺角。我認為這並不重要，而且東眼山有對外的連絡道路，
屬於國有地範圍。萬一不行的話，替代方案就是建在故宮東
邊的山區。後來俞國華擔任行政院長時，氣象局找王昭明來
協調，他說院長上任以後致力消除水患，氣象局又一直主
張若不在七星山設立氣象雷達，將威脅未來臺北地區450萬
人口的性命和財產。我說設立氣象雷達的用意是預警（pre-
warning），真正應該要做好防洪計畫，避免在大臺北盆地
過度開發。最後行政院堅持要設立氣象雷達，我同意讓步，
但是有兩個條件，一是不能開路，二是不能有人員駐紮在上
面，必須使用自動化系統偵測。結果後來的發展是：蔡清彥
擔任氣象局長，他取消在七星山設立氣象雷達的計畫，[8]否

[7]　張隆盛受訪時，蔡清彥是國科會副主任委員。

[8]　著者曾於2000年4月28日上午10:40至11:40，就陽明山國家公園設置
　　雷達站事件，訪談當時擔任國科會副主委蔡清彥先生，訪談稿由郭
　　育婷整理，未刊稿。

則現在陽明山所呈現的樣貌，一定不一樣。這段祕辛，是很少人知道的。

2. 保育蕨類與蝴蝶

陽明山地區有一個很小的火山口湖，叫做「夢幻湖」，生長一種稀有蕨類，一般來說蕨類很難在那麼低的緯度生長。這蕨類植物是臺灣科學教育館館長徐國士和夫人張惠珠在婚前約會時發現的。在夢幻湖上面有一座教育電臺，所有的用水都是從夢幻湖取得。當我們發現這個狀況之後，立刻阻止取水，將夢幻湖設為生態保護區，否則一旦水源枯竭，蕨類就會滅絕。類似這樣的事件，林林總總，還包括一些民意代表強迫要承租土地等等。陽明山國家公園成立的前幾年，由劉慶男出任陽明山國家公園管理處處長，他很有魄力，抵抗外界的壓力，還撥用、徵收了一千多公頃的土地。例如大屯公園曾經蒼蠅漫天飛舞，因為有人在那裡占地耕種蔬菜，我們便強制撤走全部菜園，讓環境變得猶如小世外桃源一般。

每年春天是陽明山觀賞蝴蝶的季節，在國家公園成立之

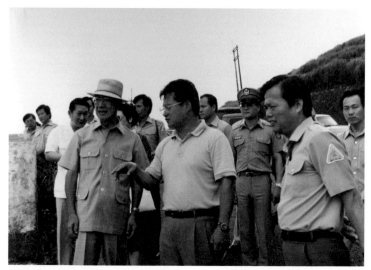

1987年8月9日張隆盛（中）、劉慶男（右一）、俞國華院長暨張豐緒部長視察陽明山。資料來源：內政部營建署國家公園組典藏、授權。

前，民眾都在山上抓蝴蝶。國家公園成立後，禁止捕蝶，現在蝴蝶多得不得了。有一種蝴蝶叫做「大笨蝶」，很漂亮、體型很大，你碰牠，牠都不跑，牠在吸蜜，有如醉如痴之狀。陽明山的「蝴蝶走廊」非常漂亮，這是長年保育所積累的成果。

陽明山地區的登山步道和解說系統都做得很好，現在遊

客中心的地點是我選定的，有部分是私有地，部分則是臺北市建設局的苗圃，以及一些違章建築，我們一併收回，蓋了遊客中心。民間的土地由政府補償，各種規劃都頗上軌道，民眾的滿意度也高，人潮絡繹不絕，這是陽明山國家公園的特色。世界上有些國家公園的幅員廣大，卻杳無人煙，從某種程度來說，失去了設立國家公園的意義。臺灣人多地少，陽明山國家公園能夠維持每年一千多萬人次的健行與旅遊，是很不簡單的事。

這些就是陽明山國家公園設置時的獨特條件，以及所面臨的問題。我聽說又有單位要在上面設立新電臺。其實公園之內早已電臺林立，我不反對設立電臺，但是希望採用現代化的集中管理之作法。在礦權的問題上，我們請礦物局回收礦權，給予業者適度補償。至於原來不開放外人參觀的硫磺礦，則設計成為一個很好的生態解說地點。

▎ 成立太魯閣國家公園

　　1986年11月25日，太魯閣國家公園成立。太魯閣自然景觀及動植物的品質，可說是臺灣第一，未有能超越之者。太魯閣也是我任內最後一個成立的國家公園，而它之所以排序最後，主要是其他國家公園的成立有急迫性。

　　墾丁國家公園是蔣經國先生指示要成立，所以列為第一優先；玉山國家公園因為興建新中橫公路的緣故，故必須以規劃國家公園為前提，才能表達我們認為修建公路將會破壞

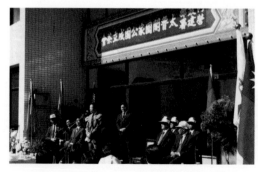

1986年11月28日太魯閣國家公園管理處成立酒會。資料來源：內政部營建署國家公園組典藏、授權。

自然生態的立場；成立陽明山國家公園來自國民黨全代會的決策，且行政院長孫運璿也同意設立，因此這幾座國家公園都比太魯閣更早展開籌備計畫。

早年花蓮縣政府曾經成立「太魯閣風景區管理所」，管理範圍僅限於閣口到天祥一帶。我前往勘查過幾次，認為當地所面臨的問題沒有那麼迫切，所以就延後了它設立為國家公園的時程。

不過，後來我認為我當時的判斷是錯誤的，因為我忽略了幾個潛在的問題：台電要在立霧溪設立發電廠，以及台塑公司要在崇德設立水泥廠。

台電立霧溪發電計畫

第一個要面對的問題是，台電規劃在立霧溪建造水壩。若是水壩完成後，那麼有將近95%的溪水，都必須透過特別挖掘的地下管道，進入發電廠，經過3小時的處理之後，才能排放到大海；這樣一來，將會造成立霧溪的水源枯竭。

有兩個因素造就了特殊的、世上少見的太魯閣景觀：一是菲律賓板塊與歐亞大陸板塊擠壓碰撞，導致太魯閣一帶地

形抬升；二是立霧溪的切割。這兩個肇因，都源自於大自然持續發揮的影響力。我帶領過許多國內外的專家前往評估，大家一致認為太魯閣是一個很特殊的地形。我認為，如果將立霧溪的溪水用來發電，那麼形成太魯閣特殊地形的因素，將不復存在了。

　　立霧溪是全世界輸沙量最高的河川之一，沙石量大，其切割的力量就大。因為上游崩塌得很厲害，每次下雨過後，溪水非常渾濁，夾帶的沖力極大，就算是一個桌面大小的石頭，也照樣會被沖出去！所以一旦水源枯竭，切割的力量就會失去，砂石也會慢慢填滿溪床。若依我的估計，恐怕不須幾年的時間，其堆積的高度就會和道路等高，甚至填滿整個

1986年3月行政院經建會彙集營建署及衛生署審查意見，以立霧溪水力發電計畫經濟效益不大、破壞景觀為由，擱置該計畫進行；1986年10月行政院決議擱置立霧溪水力發電計畫。資料來源：內政部營建署國家公園組典藏、授權。

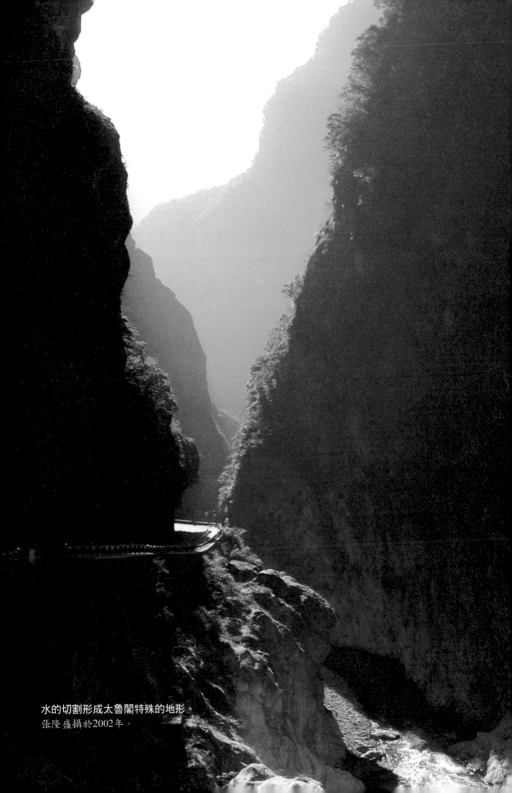

水的切割形成太魯閣特殊的地形。
張隆盛攝於2002年。

峽谷。許多工程單位相信，只要利用工程力量，就能夠加以疏浚，但是這個代價將會很大，更會破壞整個天然的景觀。

從經濟的觀點來看，外國遊客來臺，會先到訪故宮，然後首選太魯閣，所以太魯閣在觀光上的經濟價值很大，但是此一觀光商機往往被低估了。那些主張利用立霧溪發電的人強調：水力發電不會造成汙染，而且溪水順流而下，源源不斷地流到大海；若不加以利用，就會失去經濟價值。其實立霧溪的水力發電量並不多，又因含沙量大，發電廠機組容易耗損，經常要更換葉片。

當我們全面進行國家公園設置的調查時，發現當地有很多條道路正在施工，甚至白楊瀑布（水濂洞）已經開通到山裡了。我進一步瞭解，方始發現台電耗資15億元，委託工程單位開闢道路，有一座電廠設在溪畔，所以在山上開路，恐怕是要蓋第二座電廠。當時還有一種很奇怪的論調：有一位受台電委託的顧問公司工程師說，營建署擔心太魯閣峽谷的水源枯竭，那麼電廠可以採用「觀光放水」方式，有遊客時就放水，沒有遊客就發電。我回應說：「觀光放水」不符合經濟成本效益，台電已經投入大筆資金建造電廠，若是再

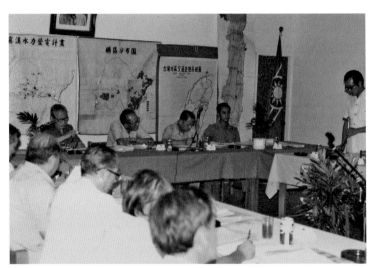

1983年為了立霧溪水力發電廠與礦區開發問題，中央部會首長前往花蓮視察，開會討論。海報正前方為經濟部長趙耀東（左一）、政務委員費驊（左二）、內政部長林洋港（左三）、與花蓮立法委員謝深山（左四）。資料來源：張隆盛辦公室提供。

加採這種操作，其成本與花費不但會降低發電量，更會減少利潤。何況「觀光放水」的時機要如何拿捏？一旦觀光旺季和缺水同時發生時，要如何抉擇？事實上「觀光放水」會減少溪水量，會減低沖帶砂石的力量，當水量不大時，水就會流到砂石底下，變成伏流水。因為台塑打算在當地設置水泥

廠，所以工程單位就順勢回答說：「那就在溪底灌漿。」

　　過去東部地區的用電有餘裕，可以輸送到西部。台塑打算設立崇德水泥廠，勢必得增加發電需求；加上觀光放水之議，得要擔心變成伏流水，因此又須要以水泥在溪底灌漿，這樣就形成一個有趣的類似食物鏈的關係。亦即：台塑用水泥做溪底灌漿，目的是要讓水浮起來，台電才能利用溪水發電，而發電的目的，又是為了提供生產水泥之用，於是這就成為一個爭論的焦點。

　　我發現台電偏向使用傳統的思考方式，認為開發電源既可以嘉惠所有民眾，為什麼要反對？有學者甚至說：「大家在這裡舒服的吹著冷氣開會，會議目的是反對設立電廠。」我回答：我們不是反對開發電源，而是反對在當地開發。電源的開發有很多種類型，可供選擇，包括火力、核能、天然氣、太陽能、風力等等，更何況在立霧溪發電，效率並不好，還足以影響太魯閣從一個國際級的觀光景點，變成連當地人士都不願意去的地方，其代價將難以估算。

　　嗣後，水壩發電案子送到行政院，俞國華院長毅然決定終止興建。那時台電已投入大量資金，也只得中止計畫。就

我所知，這也是至今唯一停建的例子。當年興建電廠所留下的施工道路，已經廢棄不用，但通往水濂洞的道路，在整修之後，則變成非常受歡迎的「白楊步道」。另外，布洛灣是當年施工器具的集中地，現在轉成原住民展示中心。所以投資電廠的費用，並非全部浪費掉。

我認為能夠阻止立霧溪發電廠計畫和修建新中橫公路，其影響是非常深遠的。1984年至1985年間，衛生署環境保護局提出「環境影響評估制度」，但是沒有約束力。我們在反對修建新中橫公路時，曾經訴諸環境影響評估，不過成效不佳。若今日重新思考，我依然不贊成開闢中橫公路。日治時期日本人重視太魯閣，但只開闢步道，用人工方式慢慢開鑿。後來的開路方式，採用炸山，意外頻傳。人在大自然中所扮演的角色，不應該強勢地利用科技征服大自然，若親履現場觀察，必會有相當的感觸。我認為設立國家公園的理念和關懷，在太魯閣的個案中，一覽無遺。如果臺灣要寫一部自然保育史，這部分是非常值得留下的紀錄。

台塑設立崇德水泥廠計畫

我不反對台塑設立水泥廠，但是選擇崇德三角洲做為廠址，我始終認為其所耗費的代價是不可估算的。我曾建議台塑，從宜蘭到臺東，石灰石礦的分布長達150公里，沿途不乏適合興建水泥廠之處，不必堅持要設立在太魯閣如此美麗的區域。崇德地區是一塊瑰寶，我一直想把崇德當成東部開發觀光的一個重點，但它主要是原住民的土地，整合上非常困難。

當年不把阿里山納入玉山國家公園的範圍內，是想要有一個緩衝地帶，為大眾提供不同的選擇，也避免人潮過於集中。崇德地區也是一個很重要的外圍地帶，所以我認為不應該在當地設立水泥廠。當時台塑願意配合，選擇用鑿井的方式開發，外觀上不會受到影響。另外地方政府和礦業界也很歡迎台塑前來設廠，當時花蓮縣縣長是吳水雲，有位縣政府的課長提到東部缺乏產業，台塑如果願意在當地設廠，將可以提供很多的就業機會。他認為可以開放礦區參觀，如此一來，花蓮就會有很多大卡車來來往往，工廠黑煙裊裊，他認為那會是非常好的觀光事業。

後來發生插曲。籌劃太魯閣國家公園時，我特別邀請美國賓大的瑪哈教授前來指導和評估。當他聽到我們和台塑為了設置水泥廠而發生爭執，就自告奮勇去見王永慶。瑪哈教授是愛爾蘭人，外表看起來有點兇，講話有很重的鼻音，速度又快，當時陪同他去見王永慶的人是營建署副署長張世典與營建署國家公園組技士郭瓊瑩（編按：郭瓊瑩現為文化大學景觀學系系主任）。瑪哈教授事後跟我說，當時他講了幾句話之後，王永慶好像很不高興；陪同者告訴我，王永慶開始罵瑪哈教授，說外國人懂什麼，營建署是挾洋自重，讓外國人來壓迫他。

事實上在這之前，我也當面向王永慶報告過營建署反對設廠的理由，那時他的態度很好，並說既然會破壞景觀，就另做打算。至於他後來和瑪哈教授的會面，不歡而散，瑪哈教授也不曉得原因為何。我勸教授寫一封信給王永慶，說明來意，未料信寄出後一個禮拜，王永慶召開記者會，發表答覆瑪哈教授的信，[9]說要向賓大投訴瑪哈教授在臺灣亂

9　著者問是否保有這封信時，張隆盛表示，他因為職務調動的關係，經常更換辦公地點，有時候東西擺在哪裡都不知道，不確定是否有保留這封信。

說話。這件事在賓大變成一樁笑話，有一年我以傑出校友身分受邀回校，還被問：王先生最近怎麼樣。美國私立大學辦學，頗為仰仗名教授，瑪哈教授是景觀設計領域的權威，聲名享譽國際，開設的課程都是幾百位學生聽講，而且大牌教授的個人經歷，會被攤在陽光下檢視，大家知道瑪哈教授的建議，並非為了個人牟利。

　　我後來才知道，造成王永慶誤會的原因是當地一位曾任水利會會長的立法委員的緣故。事件發生後，監察院院長王作榮在《中國時報》發表社論，認為我不應該阻止東部產業的發展；立法委員質詢內政部部長林洋港，則諷刺我，說內政部有兩位部長，說林部長同意的事情，「張部長」不同意。

　　據我側面了解，因為水泥業是寡頭事業，王永慶想要跨足經營，誤會我是被利用來反對他的崇德計畫。此事也牽涉到費驊。王永慶認為我和費驊的關係非常密切，是聽從他的指令，阻止設立工廠。事實上我和這些相關人士都毫無關係。我的立場是：水泥是國家資產，市場銷售及同業競爭，和我無關。因為太魯閣當地已經有一座亞洲水泥廠，若再另設一座水泥廠，我們稱之為「二鬼把門」。台塑則認為：遠

東公司可以設廠，為什麼台塑不行？也有傳言王永慶和辜振甫的關係並不好，所以王永慶才想要跨足水泥產業，與之競爭，但我是不可能知道這些私人間的恩怨。

劃設太魯閣國家公園的範圍時，我從崇德北邊沿著海岸線，劃到崇德時，就把三角洲劃出範圍外，這是沿山腳劃設的；到了亞洲水泥廠，則按照它的山脊線往南劃過來，山脊線裡面是國家公園。因為亞洲水泥廠設立已久，是依法設立的礦區，而且已經開挖，無論如何，都已經不構成劃入國家公園範圍的條件。結果這個劃法也變成王永慶打擊我的原因。他說我的作法，是故意圖利亞泥，其實我並沒有這種想法。我把他原來要開發的山地，劃做「一般管制區」，依照《國家公園法》的規定，這區只要經過行政院同意，就可以開礦，公園管理處頂多只能就技術層面給予建議。那時由工業局主持劃設興建水泥廠的工業用地，並呈文行政院。行政院要求內政部提供意見，該案歸內政部地政司管轄，須取得地政司的同意。不過，我不贊成在當地設立水泥廠的意見，並沒有被部長採納。

台塑的案子送到行政院，交付經建會審議，委員會投票

結果全數反對設置，該案就此告一段落。投票當天我親自參加會議，在會場上報告了我的觀點，並且用幻燈片展示了太魯閣的地理、地質與景觀的重要性。我提到一個牽涉經濟發展的問題，我的分析是：生產水泥是一個社會成本很高、附加價值很低的產業。它的成本主要來自於能源和土石採取兩項，如果沒有制訂附帶條件，責成業者有恢復土地的責任，就會被無止盡地開採，甚至挖空地基。最後業者一走了之，把當地景觀和土地流失的責任，歸咎給其他因素。我提出能否尋找替代地區發展水泥業，這就是後來「和平工業區」成立的背景。

我記得馬紀壯委員在審查會上發言，說：「我在沒有聽到張隆盛做簡報之前，一直以為設水泥廠是應該的，而且王永慶也有意思要好好來開發。但是我今天聽了他的話，我做了180度的改變，我不贊成。」其他的委員也都表示要從長計議，另尋他處設置水泥廠會比較合適。所以根本上經建會並非反對設廠，而是廠要設在哪裡的問題。我建議可以將水泥業移至和平工業區，因為它位在國家公園的範圍之外，且當地已經開發得很厲害，如此便可以集中管理。後來工業局

朝此方向進行規劃，但我並沒有參與該決策的推動。

開礦與道路管理

太魯閣和玉山國家公園一樣，有一萬多公頃範圍的探礦權和採礦權。開始籌設時，經濟部長趙耀東與內政部長林洋港相約考察清水斷崖一帶（特別是崇德車站周邊）的開礦情況；考察的起因，是我曾帶花蓮立委謝深山、媒體及專家學者，去勘查三棧溪的北谷。

三棧是個美麗的山谷，但因開採白雲石而受到嚴重破壞，小溪流變成了道路。此事經報紙登載後，引出了開礦問題，故趙、林兩位部長相約前往考察。崇德附近是用「下拔法」採礦（也就是從底部挖掘，放置炸藥，礦石從上方垮下來）。依照《礦業法》的規定，距離重要道路或鐵道兩旁10公尺之內，不得開礦，所以該礦區很明顯違法，因為炸下來的土石，會掉落在火車站周邊，甚至是軌道上。考察時，花蓮立委謝深山在場，趙耀東責怪礦務局怎麼可以核准開礦。林洋港看見經濟部長如此嚴厲地責罵自己的部屬，就像鄰居大人罵小孩子一般，所以他便出面講好話解圍。結果被媒體做成

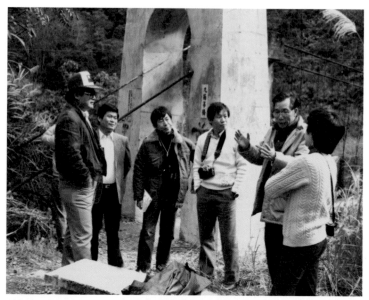

1983年1月24至26日，內政部營建署邀集各界親赴花蓮會勘太魯閣國家公園區域範圍。資料來源：內政部營建署國家公園組典藏、授權。

「立場調換」的花邊式報導，也就是：經濟部長站在內政部的立場思考，而內政部長反成了為經濟部說情的狀況。

　　礦業界因為我反對新中橫開闢與太魯閣開礦，對我有很多意見。直到前年（1998），行政院院長蕭萬長裁示：今後不准在國家公園內開礦，才終於使得國家公園主管機關、

礦業司，以及業者之間糾纏不清的狀況，獲得解決。回想起來，這個過程是一條漫長的路。

「道路規劃」是太魯閣管理問題之一。處長葉世文向我提及，為了改善九曲洞遊客和車輛擁擠的狀況，已經實施人車分道。最近政府支援56億的經費，再開三條車輛行駛的隧道，情形改善得更多。國家公園內的交通路線是「景觀道路」，在設計、施工、養護與經營管理上，和一般道路不同，這是國家公園和公路單位理念不同之處。

太魯閣國家公園的特色，無法盡說其妙。管理處花了三年時間栽植臺灣原生種的百合，遍布平地與高山，特別是在合歡山一帶，每年到了5月，花開遍滿整座山谷。國家公園內有各種各樣的山，例如：南湖大山是一座非常具有帝王相的山，中央尖山是三角形錐狀的山體，合歡山具有母性、是很柔和的山，奇萊山則面目猙獰、眼望會令人心生畏懼。此外還有很多古道，我們委託楊南郡做詳細調查。我一直想串連這些古道（含日治時期遺留下來的），預計規劃做為健行、露營之用，那麼只要來到太魯閣，就彷彿置身在天堂中一般。在綠水的上方，有一條古道，全程步行約須一個多小

時，那是真正的古道。這些都是很珍貴的資產，所以我非常慶幸自己能在保存和維護這些資產上，有所貢獻。不只是我，還有像徐國士（任太魯閣國家公園管理處處長）、黃文卿（營建署國家公園組科長，2000年前後任國家公園學會祕書長）等人，也都直接參與規劃工作。

　　因為阻止台電興建水力發電廠與台塑興建水泥廠，造成台電對我很「敏感」，王永慶對我的誤會也很深。往後幾年，只要一缺電，台電就會說：若非阻止興建發電廠的話，立霧溪發電將能夠提供多少多少的電量等等之類的說辭。我的工作常常要扮演黑臉的角色，我的作法對國家社會有無貢獻，真得留予後人評斷了。

1986年11月28日花蓮縣將太魯閣國家公園移交營建署，此合影自左而右依序為李傳芳（議長）、張隆盛、陳清水（花蓮縣長）、徐國士。資料來源：內政部營建署國家公園組典藏、授權。

▌規劃蘭嶼國家公園與挫敗

　　在1986年太魯閣之後，我還推動「蘭嶼國家公園」與「雪霸國家公園」的規劃工作。從墾丁設立不久後，我就非常反對交通部想在蘭嶼設立觀光風景區的計畫，因為觀光客若不懂得尊重當地的居民，傳統文化必然會受到嚴重破壞。1984年我和馬以工參加在美國科羅拉多州梅薩維德（Mesa Verd）舉辦的第一屆文化公園會議（World Conference on Cultural Parks），我提出「蘭嶼是一處活生生的文化遺產，不應該設立風景區，而是適用《文化資產保存法》」之觀點。這個報告得到與會者很正面的迴響，大家都認為蘭嶼確實是世界性的資產，也更讓我有設立蘭嶼國家公園的決心，可惜後來因為溝通不良而沒有成功。當時發表的論文也沒有保存下來。

　　1986年8月召開國建會時，蘭嶼的定位再度被提出討論，最終決議設立國家公園，次年政府編列預算，我才真正

開始籌畫,並展開調查和規劃等工作。當時我承諾會以當地的文化做為國家公園的主軸,並曾多次到蘭嶼。我甚至為了協助當地居民處理垃圾車、垃圾桶等問題,還親自去過環保署兩次。從1986年至1988年我離開營建署止,整個計畫大約進行了兩年。

蘭嶼探查。資料來源:
內政部營建署國家公園
組典藏、授權。

規劃國家公園前的波折

　　規劃成立蘭嶼國家公園是一個漫長的故事。當1983、1984年在推動國家公園時，我就發現蘭嶼是一塊瑰寶。在人文方面，島上的達悟族是以海為生的海洋性族群，部落中並沒有一位類似頭目或是酋長的領袖，其文化風貌和臺灣本島的其他原住民相當不同。由於當地長期受颱風侵擾，其傳統的建築物是主屋低於地面，地面上的部分用茅草等材料搭建。達悟族的拼板舟造型，也頗具特色，造船過程遵守一定的規矩，建造完成後會舉辦特別的儀式。此一文化特性一直保留著。蘭嶼是火山島，其地質組成、地理風貌、動植物，以及周遭的海域特殊，是少見的海洋性島嶼。在研究蘭嶼的學者中，徐國士發現，蘭嶼的植被和臺灣非常不同，比較類似菲律賓地區，且有許多特有種。劉小如研究鳥類，還發現了當地的特有種「蘭嶼角鴞」。

　　1983年我第一次到蘭嶼，正好台電在當地計劃擴增核廢料場。因為地方反彈，台電乃以一桶一萬元的標準，撥給縣政府三千萬元補助款。適逢蔣經國規劃在臺灣本島興建三條

橫貫公路，於是臺東縣政府打算利用補助款，在蘭嶼建造一條橫貫公路。蘭嶼的地形就像一個元寶，中間比較窄，南端是核廢料場，北端有三個比較大的村落中心：椰油、朗島、東清。縣政府的構想是從西邊的小路，延伸出一條馬路，穿越中間地帶。1970年代政府曾在蘭嶼蓋國民住宅，是品質低劣的海砂屋，這也和當地的文化格格不入。當時蘭嶼的生活環境惡劣，窗戶破了沒錢維修，只能用木板釘起來，結果招來滿屋子的蚊子，根本沒辦法居住。縣政府獲得這筆我稱之為「遮羞費」的補助款後，並未打算改善居民們的生活環境，或是保存當地文化，反而要開馬路。我向縣長分析：蘭嶼島上除了一輛破舊的公共汽車，未來只會有台電、測候所、和軍方的車輛。颱風後馬路的修繕費用，每年至少六百萬至一千萬元，但中央政府一年撥給蘭嶼鄉的建設費用卻僅有六十萬元，將要如何維護？不過縣長不聽。

我曾以「國家公園vs.風景特定區」的議題，與人爭論過，因為觀光局除了墾丁之外，也推動蘭嶼的風景特定區計畫。我一到蘭嶼，便發現風景特定區的計畫不恰當。我認為在尚未詳研與規劃保存蘭嶼的計畫之前，貿然引進觀光客並

不合適。我親見很多觀光客，完全不尊重當地的居民，不但調戲當地婦女，笑話達悟族人穿丁字褲，還會隨便闖進人家的屋內，拿照相機猛拍，就像遊覽動物園一樣。於是我向文化建設委員會（文建會）求助。

文建會主任委員陳奇祿非常重視文化保育工作，《文化資產保存法》明訂可以設立文化自然保育區，我的想法就是由文建會接管蘭嶼，並指定當地為文化資產，以進行規劃和保育工作。可惜文建會在草創時期的運作困難，僅能致力於推動戲曲、文化獎金等補助計畫，國內有許多文化資產，是由財政部或其他單位管轄，所以該會無法處理地區性的資產保育。幸好1996年，國家建設研究會下的國家公園組建議：既然蘭嶼沒有實行風景特定區計畫、文建會也沒有辦法管轄，與其坐令蘭嶼的情況惡化，不如設立國家公園。行政院同意後，才開始進行規劃設置蘭嶼國家公園，不過那時我已經離職了。

規劃蘭嶼係以人文特色為主軸

　　蘭嶼的文化頗負盛名，1984年我在美國科羅拉多州梅薩維德的會議報告，可以看出世界各國對蘭嶼文化特色的肯定。蘭嶼當地的鄉長、議員或是一般民眾，大都了解我們是來幫忙的。我下臺後，中央與蘭嶼地方的溝通不佳，我認為是源自於一個誤解，那就是：規劃玉山和太魯閣國家公園時，有些原住民非法進入國家公園內打獵，被警察移送法辦，於是有幾位花蓮玉山神學院的學生說，設置國家公園破壞了原住民的狩獵文化。事實上，我們規劃蘭嶼，完全以人文特色為主，所以只要當地居民是在合理的情況下，我們不反對蘭嶼使用自然資源的傳統文化。

　　其實真正破壞當地環境者，並非達悟族人，而是從臺灣去的平地人，他們大量濫捕蘭嶼角鴞、濫挖蝴蝶蘭、甚至濫砍蘭嶼特產的羅漢松。達悟族人身受傳統文化影響，並不會做這些事，他們連建造拼板舟的木料，都是使用自己種植的樹。其次，我們將周遭的海域劃歸在國家公園之內，主要的目的，就是希望可以維持傳統的抓魚方式，這樣「飛魚季」

文化才能傳承。以上的計畫，若能結合受過良好訓練的解說員，可以讓遊客體驗當地文化，並能遵循一定的規範，遊客所繳的費用，全部交由地方運用，可以避免賺錢者都是從臺灣本島過去的少數平地人之現象。

我自己的觀察，蘭嶼的觀光發展現況，頗受少數平地人的剝削。我遇過很令人生氣的經驗，當時我們前去做研究，旅館老闆晚上對我們說：「明天會有砲擊，飛機會炸射小蘭嶼，班機可能會停飛，你們明天最好趕快搭乘第一班飛機離開。」有人不信邪，好奇究竟要炸射什麼地方。後來發現，這只是當地平地人趕人的一種手段。他們和航空公司串通好，讓遊客搭第一班飛機離開，好接下一批人進來，所賺的錢都進了私人的口袋，而地方政府很難置喙。

1972年公布的《國家公園法》對人文方面的保育，缺乏明確的規定。蘭嶼最珍貴之處就在於它是一個活的文化，這和世界上很多國家公園、博物館或是歷史遺跡，保存的是已經消逝的文化有所不同——梅薩維德就只是一個原住民建築遺址而已——臺灣坐擁一個活文化資產，若不能善加保護，就很愚蠢。

　　我在經建會工作時，江丙坤曾經讓我分析東部的產業發展政策，當時我認為「科技產業東移」的倡議，並不可行，最適合東部發展的產業就是「觀光」。臺灣每年赴國外觀光者眾，但為何自己國內的景點不能吸引遊客？從花蓮到臺東，沿路風景秀麗，又散布著各種原住民文化。我研擬的計畫，建議了幾個發展方向，其中一項就是成立蘭嶼國家公園；我在計畫書中說明，若是使用「國家公園」名稱不受歡迎的話，則可以特別立法，將蘭嶼規劃成一個「文化公園」，或是改採「園區」之名。此一立法的宗旨，就是為了保護與蘭嶼息息相關的文化、傳統、生活方式以及其族人所依賴的環境。我請縣政府利用兩個月的時間，徵詢地方意見，可惜因為意見紛雜，所以經建會把提案擱置下來。我曾預測：蘭嶼若不能儘速完成規劃，十年之內，整個文化就會消失。

規劃蘭嶼的挫敗與省思

　　現在（2001年）政府想把蘭嶼變成自治區，我並不樂觀其成。自治區本身大都能夠擁有充足的財務資助，或自足的

固定收入，但是蘭嶼並不符合這些要件。其次，當地人並沒有明確的遠景，只是反對興建核四及核廢料場、反對軍事單位介入當地、反對臺灣本島人將諸如其社會生活模式以及將土地國有化等制度與觀念強加其上等等，這些應該是導致規劃蘭嶼為國家公園挫敗之因素。蘭嶼或許以為只要自治，就能解決一切問題，但是憲法對自治區並無規定，蘭嶼本身也缺乏維持自治區的能力。我認為最好的方式，還是訂定特別法，給予蘭嶼適當的保護，維持其與臺灣本島的連結，而不是自治。

　　未來政府會如何規劃蘭嶼，不得而知，但無論如何，蘭嶼是我推動國家公園過程中，遭受到的唯一挫折，可謂備嘗艱辛。從一開始，我便反對將蘭嶼設置為風景特定區，後來建議由文建會接管，最終也敦促蘭嶼取消興建橫貫公路的計畫。蘭嶼還有一些問題，諸如：鋪設柏油並不是當地文化所需要的東西，我曾看過當地人頂著大太陽，提著工具，赤腳走在柏油路上，走起路來一跳一跳的，因為溫度太高，柏油會黏腳。當地政府興築了很多防波堤，把村莊與海洋的關係破壞殆盡。更糟糕的是，1998年省政府補助蘭嶼當地每一戶

40萬至50萬元蓋房子，但是房子品質很差，且蘭嶼年輕人還為了要大興土木建屋而舉債，結果背負著大筆貸款。

蘭嶼的環境狀況一直惡化，關鍵是政府並未著手保護當地的文化與環境特色，所有的作法反而是加速破壞。年輕一代的達悟族人沒能繼承傳統的語言和文化，於是產生了嚴重的文化斷層，若無法儘速解決，達悟族人會面臨文化傳承與延續的危機。年輕人出走，留下老弱婦孺，除了仰賴救濟之外，就只能在臺灣本島居民剝削的殘餘裡，苟延殘喘。遠走他鄉的年輕人恐怕也會逐漸的改變價值，不再珍惜傳統文化，以及人與大自然間和諧共生的智慧。

由於蘭嶼沒能採用風景特定區的計畫，觀光局乃將注意力轉移到綠島。幾年之後，綠島的建設有了一些成果。有人（例如臺東縣政府）便認為蘭嶼之所以落後，和我當年反對設立風景特定區有關。有人則認為是因為我反對成立國家公園，才會如此。這些說法，都是誤導。綠島並沒有原住民，所以情況比較單純。很多人都把「人的價值」遺忘了，因為文化的發展固然會隨著時間而改變，但我們應該盡力維護傳統文化中好的那一面。日本的國家公園採取封閉模式，圈入

保護範圍內的人，不論生病、死亡，政府一概不管，但我認為這是不對的。今天的蘭嶼，公務員的素質也有待提升，有良心的老師、醫生很難留在蘭嶼，因為資源實在欠缺，醫療資源更是非常不足，就連廁所、浴室、飲水等基本的衛生條件，都急待改善。這些民生問題，無人聞問，大家只會想到要拓寬馬路這種大而無當的建設。

我記得有一次台電的核廢料場要開一條路，二話不說就把當地有名的龍頭岩砍掉，主事者完全沒有景觀維護或保育的觀念，根本不理會像這種必須歷時長久才能形成的天然景觀的寶貴性。至於核能廢料場的外型，都只用混凝土粗糙的興建，排列形狀像墳墓一樣。我很不解，也曾經問過台電：廢料場的使用年期很長，台電也不缺經費，為什麼不多了解當地的地形和地理環境，花點心思設計廢料場的綠化，例如將草皮或者蔓生植物覆蓋在上面等等。整體來說，蘭嶼的問題肇因於核廢料，台電一直想要從物質層面補償，沒有從文化方面著力，因此引起強力的反彈。

我認為保存蘭嶼當地的文化，刻不容緩，因為文化消失以後，難以復原。包括蘭嶼獨特的住屋建築（將部分房舍蓋在

地面之下，以抵擋颱風季節的風雨，又能處理排水問題）、訓練女孩子學習傳統的「長髮舞」，都可以做為觀光項目；或是花錢打造拼板舟，供人參觀。但是發展上，絕不能只模仿興建半穴居的房子，而忽略背後文化社群的含意。[10]傳統達悟族與大自然間和諧共生的關係，其生活型態非常寶貴，啟發我們在艱困的環境中，如何適應自然，求取生存，這才是此一文化的精髓。

[10] 張隆盛評論蘭嶼議題時，說：「屏東有一個山地文化村，興建了模仿原住民各族的傳統建築，也模仿達悟族人的房子，結果積水很嚴重。山地文化村感覺奇怪，卻不知其理，其實是他們只模仿了房屋的外觀，但不瞭解蘭嶼有一套防止淹水的地下水系統。臺灣對文化的保存方式，並不能善盡妥善保護之功，只會模仿、重建，卻又聲稱這就是『某某文化』的精髓。」

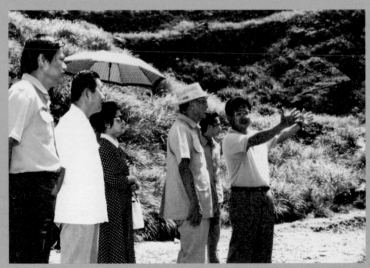

1987年俞國華院長、張豐緒部長視察陽明山國家公園。資料來源：張
隆盛辦公室提供。

憶述重要人物與評述
營建署之角色

▌建置國家公園之重要人物

　　我認為在臺灣成立國家公園的歷史中，因為有幾位關鍵人物，才能夠有今天的成就。有人說我是「國家公園之父」，我絕對不敢當，因為在整個過程中，有很多長官與人士共同付出心力，加上有些緊迫性事件發生（如墾丁候鳥保護與新中橫問題等），才促使國家公園的設置非得加速推動不可，而我只不過剛好擔任升格後的營建署署長職位，主管此一業務，只能說是適逢其會罷了。

　　1960年代臺灣開始提倡設置國家公園時，是由省公共工程局長王章清推動，陽明山國家公園列為第一順位，規劃的範圍很廣，包括整個北海岸。但在行政院遭到反對，理由是：中國大陸遍地是美好的山河，而臺灣的面積如此小，既然最終要反攻大陸，自然毋須設立國家公園。由於當時各界都普遍缺乏生態保育的觀念，因此設置計畫便胎死腹中。

　　有一派人士說，蔣經國決定的事情誰敢反對？但我個

人很佩服經國先生。經建會決議停止開發新中橫時，經建會主委是趙耀東，行政院長是俞國華。有一次我陪同俞國華出訪，他告訴我：中止開發新中橫是經國總統決定的；至於詳細內容如何，俞國華沒有多說。這件事情讓我意識到，只要是對的事情，就應該堅持。另外我也受到幾位年輕記者的幫忙，如卓亞雄等人，透過他們的報導，讓國家公園的議題能夠引起社會的關注，這對我能夠順利邀請五位政務委員參與考察新中橫，也是頗有助益的。此外，費驊的角色特別關鍵，他對國家公園非常重視。我三十七歲擔任營建司長，擔任營建署長時四十一歲，年紀輕，做事難免莽撞。幸好費驊見多識廣，能夠協助我們在籌設的過程中，將衝突最小化，所以他的功勞很大。

整體來說，我認為何應欽、費驊、張豐緒、王章清等人，對國家公園的建置，頗有貢獻。

何應欽

　　何應欽曾經參觀美國黃石國家公園，得到很好的印象，所以他對設立國家公園一事很有興趣。在陽明山國家公園成立的過程中，他扮演了非常重要的角色。何應欽在國民黨中全會提案，行政院長孫運璿便指示由我負責相關的規劃工作。我提出「設立風景區或設立國家公園」之意見，決策過程詳如前述。

1985年9月16日陽明山國家公園管理處成立茶會，何應欽將軍（中）應邀致詞，吳伯雄部長（右）及張隆盛署長（左）在側。資料來源：內政部營建署國家公園組典藏、授權。

　　後人詮釋這段歷史，常常簡化為「高層一聲令下，國家公園就此設立」，事實上何應欽倡議許久，有關部門也經過審慎的評估與考量。何應欽過世以後，我在陽明山設立一座「應欽館」，推廣他喜愛的國蘭，做為紀念，但後來因政府經費有限，才沒有持續推廣。

1991年，張隆盛（右一）參加國蘭協會第七屆第三次會員大會暨紀念何應欽將軍逝世四週年。資料來源：張隆盛辦公室提供。

費驊[1]

　　費驊是我的老長官，當我在經合會工作時期，他擔任副主任委員兼祕書長。我初任約聘助理工程師，通過高考後升任為規劃師。費驊制定了一項很重要的人才政策，就是和「亞洲基金會」合作，從1969年起，由該會提供獎學金，每年選拔兩位年輕同仁前往美國深造，第一梯次獲選者是李高朝和我。李高朝曾經擔任經建會副主委；蔡勳雄是第二梯次獲選人。

　　費驊非常重視栽培人才，還安排我們晉見行政院副院長兼經建會主委蔣經國。我們獲選出國進修後，並未被要求就讀特定的學科，所以我選擇「都市與區域規劃系」。

　　我認為費驊還有兩大重要貢獻。第一、擔任交通部政務次長時，主導成立「觀光小組」，主張在墾丁、日月潭、阿里山等地發展觀光事業。這件事和設立國家公園有密切的相關。後來他擔任行政院政務委員，受指派主持觀光小組，他

[1]　參見曾華璧，〈閱讀《費驊日記》發現費驊〉，《臺灣文獻》，66卷1期（2015年3月），頁181-226。

便指定經建會研擬「臺灣地區觀光發展計畫」，做為成立國家公園的一條脈絡。費驊除考量生態保育的重要性，也加緊推動觀光事業，他認為國家公園必須兼顧觀光，故「臺灣地區觀光發展計畫」便將「成立國家公園」納入考量。換言之，成立國家公園是和觀光計畫有關，是費驊的第一個貢獻。

第二、1979年費驊奉命審查內政部組織法修正案，他認為內政部須設立與推動職業訓練，以及加速推動都市發展後的相關規劃工作。當時臺灣每年都市人口成長總數，約等於一個基隆市的總人口，住宅卻非常缺乏，主事單位是營建司，但其人員編制和經費都不足，發揮的功能有限，費驊乃建議將營建司改制為營建署。費驊先和邱創煥協調，確認了組織法的修改方向。我直到看見他給行政院長孫運璿的簽呈，方始知情。印象中，這份簽呈的內容很簡短，寫到「根據研討，審視國家情勢需要，有兩個機構可以考慮成立，……云云」之類的字句，詳細內容我記不得了。

對費驊來說，崇德水泥廠設立一事是無妄之災，那就是王永慶在花蓮計劃設立崇德水泥廠，結果和美國景觀學界的

權威瑪哈教授產生衝突，這件事王永慶一直誤以為我是受到費驊的影響，才進而反對的。

　　總之，費驊有很多貢獻。他早期推動觀光事業時，就重視資源保育，而且很重視人才培育，不過他沒有刻意培養我，或是預料我將來會主持國家公園業務，我當時只是一位基層的公務員而已。另外，他推動改制營建署，由該署負責

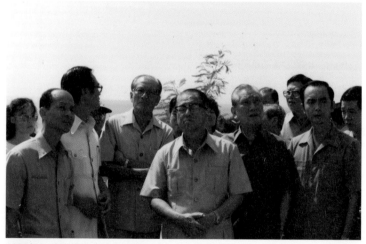

1983年，政務委員費驊（前排左三）、內政部長林洋港（前排左四）、經濟部長趙耀東（前排右二）、立法委員謝深山（前排右一）與相關部會人員等，共同會勘崇德工業區。資料來源：張隆盛辦公室提供。

籌備國家公園和管理。最後，費驊將國家公園納入他所主導的觀光發展計畫當中，在推動上投入相當的心力。[2]

營建署和觀光局（當時的局長是虞為）曾經為了墾丁的事情，鬧得不可開交，他讓雙方各自有發展的空間。起先我不能理解他的用意，其實他的目的是要讓觀光局覺得「失之東隅，收之桑榆」，國家公園才能持續推動。所以我認為要能夠處事圓融，必須有很長的行政歷練。此外，費驊很關心國家公園的發展，也同意我的意見，認為不應該在園區內開礦，但是他只提醒我和業者溝通時必須謹慎。就年齡來說，費驊是我的父執輩，又是我的老長官，無論是閱歷和見解都遠遠超過我，可是他對事情常常能夠不恥下問。有時他看到哪些資料，認為對我會有幫助，就在上面寫道：「隆盛兄參考。」有些案子他覺得有問題，也會和我討論，詢問我的看法，只要是好的意見，他就會採納。

[2] 費驊的夫人張心漪在翻譯Aldo Leopold著作的序言中，對費驊投注在國家公園的心力，有所撰述。請參見張心漪譯（Aldo Leopol原著），《砂地郡曆誌》。臺北：石竹，1998年三版。

張豐緒

　　張豐緒在國家公園的設立上，也扮演非常重要的角色。蔣經國指示設立國家公園時，他擔任內政部長。有一件趣事可以分享：因為他在墾丁核三廠廠址處擁有不少的土地，所以政府決定要蓋核三廠時，等於是要徵收他的土地，因此他常自我解嘲：「張豐緒下令徵收張豐緒的土地興建核三廠。」

　　我和張豐緒最初的淵源不深，他任省議員時，我剛好在省政府服務，但是彼此沒有業務往來。後來他離開內政部，擔任政務委員時，我們在業務上才開始有接觸。他為人很有意思，以前曾喜愛獵捕動物，後來卻變成一位非常愛護動物的人，他還主導成立「中華民國自然保育學會」，出版《大自然雜誌》，邀請馬以工、駱元元（韓韓）等人擔任編輯。他非常喜歡野外，每次我們有勘查活動（如新中橫），他都很樂意一同前往。我之所以能夠邀請到那麼多政務委員去勘察新中橫，實有賴於他的協助；當然加上林洋港心胸很開闊，沒有介意我越級邀約。

　　我曾陪同張豐緒出國參與多次會議，例如參加美國自然保育協會的會議，至今我們仍保持著很好的友誼，經常見面聚會。他在國際環保方面出力很多，成立了「中華民國自然生態保育協會」（SWAN International），當前臺灣相關領域的對外聯繫，多有賴該會維持。另外，行政院審查國家公園設立案時，他也全力支持。

　　張豐緒年長我十二歲，我們到處跋山涉水，曾經到小鬼湖勘查，他突發奇想要我穿上釘鞋，結果讓我大吃苦頭，因為岩石地區，路面濕滑，釘鞋完全派不上用場。有一次，他從一塊大石頭跳下來，腳受傷了，隔天登頂時，雖只剩大約100公尺的距離，就因傷而爬不了。

　　1984年玉山國家公園成立之前，為了規劃新中橫的替代方案，我們從阿里山出發，走楠梓仙溪林道，途經新中橫，接梅蘭林道，在兩條林道之間，必須翻越一座山以後才接往南橫。當時我們請Dr. Roberts研究新中橫問題，其中一項方案是連接兩條林道做為景觀道路。行走途中，正巧一塊大石頭掉下來，很幸運地沒有砸到我們的座車，真的非常驚險。

　　後來經建會討論新中橫時，我因反對開關，就傾向不要

再新建其他路線，我思考：若要新闢道路，還不如連接兩條現成的林道，使之可以連接南橫，再接上新中橫，然後到水里接霧社支線，如此就可以接上中橫，往北可到宜蘭以前的支線，然後連接北橫。這樣一來，北橫、中橫、南橫就可以透過此一路線，相互銜接起來。我提出這個想法之後，贊成與反對意見都有，最後我規劃的路線沒有落實。我主要想強調的是：張豐緒一直不辭辛勞地參與整個過程。

回想起來，我在內政部期間，經歷了邱創煥、林洋港、吳伯雄、許水德等四位上司，他們對我都非常好，不僅在相關業務上給予支持，也不會干預人事，所以我所做出的一點成績，是和他們的態度有關。當時張豐緒政委又能從旁協助，整合他的人脈，我至今都非常感激他的幫忙。那時內閣裡的政務委員被視為不管會的部長，卻個個擁有不少的行政歷練，對施政方針能夠有整體觀，同時又有自己的專業，所以在院會討論時，其發言的分量常常比部會首長更受到重視。例如馬紀壯、李國鼎等，都是非常德高望重的人物，他們平時不輕易發言，一發言就成為施政的重要依據。

王章清

我們這一代公務員非常幸運,遇到很多值得後人景仰的長官,如早期的尹仲容、李國鼎等人。事實上在這些國之重臣之下,還有一批政府官員,具有不可抹滅的貢獻。除了費驊之外,王章清在工程界的貢獻,受到大家的公認。

我認為王章清的第一個貢獻是對人才不遺餘力的培養,這也影響繼任者的觀念,使得公共工程局成為早年培養人才的搖籃。他最早擔任嘉義縣公路局局長,很年輕就升任省政府公共工程局局長,任職十幾年。我在王章清擔任局長時,曾經在規劃總隊內兼任課長。

當年公共工程局的人力雖然不多,但因縣市政府的能力還不足,中央政府也尚未上軌道,故幾乎所有的公共工程都是由公共工程局推動。爾後臺北和高雄兩個院轄市(編按:即「直轄市」,「院轄市」為其舊稱)相繼成立,地方政府的施政能力愈來愈強,不少公共工程委託民間執行,民間人才崛起,有不少人出身於公共工程局的系統。後因主事者的心態有所轉變,培養人才的功能才逐漸喪失。

　　他的第二個貢獻是住宅及都市發展。他將國外考察的經驗付諸實踐。1976年第一屆「聯合國住居與城市永續發展大會」在蒙特婁（Montreal）召開（編按：實際應在溫哥華召開，此處尊重口訪記錄，正確資訊以編按修正），呼籲世界各國重視都市化所帶來的問題。當時王章清推動經建會與聯合國開發計畫署合作，成立小組，指派專家協助解決臺灣的住宅與都市發展問題。1996年第二屆大會在伊斯坦堡（Istanbul）召開，會議通過《人居議程》。這段期間臺灣都市人口大幅成長，如果沒有這幾十年來的規劃與經營，包括居住、交通、教育、汙水處理、鋪路等措施，城市的居住品質會更糟。[3]中研院曾經出版王章清對都市計畫的回憶，內容提到他自己的心路歷程，[4]我自己回顧這段歷史，雖然有很多人對都市發展有貢獻，但是以他的貢獻最大。

[3]　進行口訪時，張隆盛對此議題，有如下的論說：「臺灣比起其他國家因都市人口比例所引起的環境問題，算是幸運許多。以中國大陸為例，目前總人口約14億多，都市人口比例為37%，大約4億至5億人，將來都市人口持續攀升，面臨的環境問題會更加嚴峻。」

[4]　2018年中研院近史所出版王潔、王章清兄弟的回憶錄，參見王華燕編，《王潔／王章清昆仲回憶錄》。臺北：中研院近史所，2018年。

　　第三個貢獻是他大力協助我在營建署任內的工作。除了國家公園，另一項工作是取得公共設施保留地。1972年修改都市計畫時訂定了徵收期限，即政府劃定公共設施保留地，必須在十年之內完成徵收，必要時得以延長五年，因此徵收期限至多十五年；如果逾期未徵收，就撤銷公共設施保留地，不能挪作其他用途，只能由政府收購。1978年我被邱創煥部長提拔為營建司長後，就積極推動徵收工作。我指定公共工程科的蕭清芬（後來升任組長）每天詳實紀錄工作進度（如編列預算的後續追蹤），因為如果公共設施保留地發生撤銷的情況，會打亂整個都市計畫。當時全臺灣的公共施設保留地面積共有一萬多公頃，有些是日治時代劃設，卻仍未徵收的，這造成該土地無法貸款、出售，而政府的徵收又遙遙無期，老百姓的權益嚴重受損，造成民怨。1982年我擬訂了檢討辦法，撤銷不必要的公共設施，嚴格管制新的或擴大都市計畫，就在距離徵收期限僅剩一年時，徵收保留地逐漸演變成為政治問題。我到每一個縣市舉行說明會，動員學校老師和學生調查當地的保留地情況，重新建立資料。我建議不要再訂定徵收期限，但原來已經答應徵收的土地則應如期完

成。同一時期王章清擔任行政院祕書長，在他和財政部部長錢純的全力支持下，我的提案順利通過。最終政府花了六千億元徵收了八千多公頃的公共設施保留地，很多道路用地、學校用地以及廣場、體育場用地等，都是那時候取得，後續幾年又編列預算，逐步興建。提拔我擔任營建司長的邱創煥，對我的工作相當肯定，曾當面在俞國華院長面前稱讚我。王章清則是處處關心與支持我。

▌營建署的角色

　　營建署會管理保育工作，是和內政部各司調整組織業務有關。營建司原來掌管四科，改制時，設六組，增加「國家公園組」和「綜合計畫組」（負責主辦業務是區域與國土之規劃）。1979年經建會擬訂「臺灣地區綜合開發計畫」，並經行政院核定，內容包含規劃國家公園預定地。營建署承辦國家公園業務，負責相關事務至今，沒有出現重大缺失。

　　不過，營建署剛開始推動國家公園業務時，受到不少指責，在行政院院會上，我簡報國家公園事務，主計長鍾時益就曾經表達意見，主張：國家公園的數量不宜太多；此外，營建署和林務局、礦業司、工務局等單位，在權責上一直互有衝突。

林務局vs.營建署

　　林務局與森林學界對國家公園的杯葛，持續至今，主因是營建署被林務局認為侵犯了它的既有職權。國家公園的設置勢必包含國有土地，例如玉山與太魯閣的範圍幾乎都是國有土地，都由林務局管轄，只有一部分是臺大與退輔會的土地；陽明山的行政區是保安里，受臺北市政府與林務局管轄。所以林務局曾在立法院審查營建署的組織條例時，發動學界成員，反對設立國家公園；又於1982年營建署呈送《國家公園管理處組織通則》時，以中興大學森林系為主的二十幾位教授，曾經刊登廣告，聲明反對。

　　前述當時林務局局長許啟祐曾經提議：若由中央編列預算，交由林務局執行，則他對設立多少國家公園都不會有異議，但是這並不符合「國際自然保護聯盟」的規定。林務局隸屬於臺灣省農林廳，是省政府的二級機構，如果由林務局主管國家公園，那麼提報給國際自然保護聯盟時，有可能被視為是地方性質的國家公園，而不列入評估。因此《國家公園法》明文規定主管機關是內政部。

　　林務局的因應作法是全力爭取事業計畫，採用公共預算，發展森林遊樂區與國家森林步道。設置步道勢必會穿越國家公園的範圍，所以就可以和國家公園進行協調。森林步道是一個相當突然的計畫，是政府為了擴大內需所提出的項目，最初並沒有法源依據。所以當立法院通過《森林法》修法之後，林務局便以該法為法源依據，主張林務局擁有國有林保護區之管轄權，如此就能與營建署據理力爭。這個影響可以說是最大了，因為雙方各有法源依據，管轄的領域重疊性高，作法卻又各不盡相同，因此協調的過程非常困難。

　　國外的國家公園不乏與林務單位爭執的例子，例如美國，雙方大約經過四十年才解決問題。世界各國很少有事權能夠統一的國家，僅有少數如加拿大、澳洲等國，設立國家公園的過程比較順利，就連日本也遭遇林務單位和地方主管機關的干預。相較之下，近年臺灣由於保育觀念的強化，將問題暫時擱置，也許這是目前最好的策略。否則依照林務局的規劃，進行林相補植、林相變更、治山防洪、攔砂壩等措施，臺灣山林的自然環境，恐怕早已面目全非了。

　　關於林務局和營建署對國家公園管理能力的比較，可以

舉「救火」為例。救火時，要出動消防隊、義消、義警、原住民等。所以當時的內政部常務次長王善旺就說：「這些全部都是由內政部的系統支援。」這一席話點出了集中部門力量的重要性，甚至是整合地方政府的力量。

再如墾丁的「國家公園」由營建署負責管理，「墾丁公園」則是由林務局管理。雙方的管理方式不同，品質與成效自然也不一樣。墾丁公園被林務局視為金雞母，我個人認為在維護的工作上，還可以再提升水準，但是遊客卻質疑國家公園管理處沒有善盡管理之責，事實上營建署並沒有「墾丁公園」的管轄權。

此外，合歡山的松雪樓，林務局也始終不肯讓出管轄權。總之，營建署和林務局之間的問題，幾乎都因管轄權而起，且不易解決。我認為未來營建署和林務局兩方，或許只能依靠人際關係，持續協調，互相尊重。

礦業司vs.營建署

礦業單位反對國家公園，主要的爭執點是太魯閣和玉山的開礦問題。臺灣的礦產資源稀缺，最具開發價值的是石灰

石礦，省政府礦務局和經濟部礦業司是負責採礦業務的單位。

　　礦業單位對《礦業法》規定的相關權利非常堅持，太魯閣與玉山約有將近10%的土地，被指定發給礦權，這範圍等於玉山就有將近一萬多公頃的面積、太魯閣則是連峽谷都被設定礦權（雖然園內的大理石品質並不高）；而所謂的礦權，是包括採礦權和探礦權兩個部分。《礦業法》規定核發探礦權的手續非常簡單，且往往一經核定，其面積都是極大一片，但是每年繳交的礦權稅，卻是頗低。營建署和費驊都極力反對新中橫的開發，因為一旦開發，獲得好處的人將是礦產業者，因為可以節省探勘成本，但卻會危及塔塔加到玉里的野生動物棲息地，特別是鮮少受人為干擾的瓦拉米區域。

　　約略同時，瓦拉米地區恰有十幾家礦產業者提出礦權申請，並交出「大理石礦質優良」的鑑定證明書。我們求證地理和地質專家，看法卻是迴異。臺大地質系的張石角、王鑫等教授認為業者提供的證明，僅是少數個案，不能證明當地具有高度開採價值；成大的礦冶工程學系（現資源工程學系）教授則持不同意見。營建署與礦產業者的爭執，最著名的就是前述經濟部長趙耀東與內政部長林洋港會同視察崇德時的

插曲事件。

　　礦業單位始終堅持礦權。趙耀東後來離開經濟部到經建會。1983年費驊曾經指出政府釋出礦權的嚴重性，因為每個人都能以低廉的費用申請取得探開採權，如果政府要撤銷，業者便要求高額賠償。行政院曾就此事召開會議，我負責簡報；接著費驊詢問礦務局代表的意見，未料對方說礦務局僅負責發放執照，後續業者的行為無法過問。費驊聽了非常生氣，當場說：「哪有這樣的政府機關！這與發執照無關，身為管理單位，業者的行為已經違反法律，礦物局卻置若罔聞。」經過幾十年的時間，最後解決的辦法是由國家公園處編列預算，做為撤銷礦權的補償。後來蕭萬長在擔任行政院長的任內，裁示今後不得在國家公園開礦，這是重要的里程碑。

對工程單位的環境價值觀及營建署的評價

　　我個人認為臺灣的工程領域，大都缺乏生態與環境保育的觀念。例如：當年我們就曾強烈反對台電在墾丁設核能廠，後來台電雖然成立一個評估生態環境的單位，表示關注

環境問題，但實則其功能不顯著。而且台電又主張：大眾要用電，就得支持台電，但發電的方式外界無須過問。此一經營文化，有值得商榷之處。

中橫要封山修路，工務局提出的替代方案是「拓寬霧社支線」，但卻沒有思考該路段是否還有拓寬的空間；倘若執意去做，則會立即影響當地箭竹林的生存與水土保持。不過既然政府已經編列好預算，故公路局雖仍決定另行規劃，卻不改變原來的拓寬計畫。太魯閣的人車分道計畫也一樣，雖因我的建議而實施分道，但是車道仍歸公路局掌管。公路局的任務重在拓寬工程，又使用炸藥，這對當地的環境影響不小。我認為，環境管理不能像公路局以拓寬馬路來解決問題，因為人不能持續地與大自然爭地。

1984年我在楠梓仙溪林道勘查時，曾經看見到偌大的鐵杉遭到無情砍伐。鐵杉的材質不好，經濟效益不高，但鐵杉林是很美的風景。於是勘察隊曾向伐木業者提出「認養」的想法，不料卻遭拒絕，其因是：依照林務局的規定，一定要砍。類似這樣的事情，其實還有很多。

1984年蔣經國擔任第二任總統任內，俞國華接替孫運璿

出任行政院長，並兼任經濟建設委員會（經建會）主委。當時新內閣上任都會宣示未來將推動的工作，行政院通過「十四項重大建設」，其中一項是為期四年的「自然生態保護和國民旅遊重要計畫」，將國家公園與發展觀光風景特定區一同列為重大建設項目，持續至今（2000年）。1986年之後墾丁、玉山、太魯閣、陽明山國家公園陸續設立，編列預算時必須特別提報至行政院。同一時期其他單位例如文建會的古蹟文化保存區、農委會的森林遊樂區等，並未列入國家重大建設，我想或許這是導致相關主事者認為不受重視、心理不平衡的原因之一吧！

　　至於臺灣普遍重視國家公園，相對輕忽了各類型的保護區，這並非營建署刻意為之。我一再強調保護區的經營和管理不同於國家公園，不宜仿效國家公園開放給一般民眾參觀，甚至編列建設硬體設施之預算。換言之，保護區設立的目的並不是要吸引民眾的目光，若是要求和國家公園一樣獲得社會關注，那便是錯誤的想法。主管機關不應被社會的觀點所左右，而是要宣導保護區的真正目的、用意，現在保護區的遊客比國家公園還多，是不正確的。

　　我曾經擔任「國際自然保護聯盟世界保護區協會東亞常
務委員會」主席，接觸不少其他國家管理國家公園的方式。
回顧歷史，我個人認為，臺灣的作法值得肯定，營建署的成
績也很不錯。我離開營建署長的職務已有一段時間了，我相
信我對營建署的評價應該相對客觀。

1987年太魯閣國家公園管理處第一座展示館綠水展示館啟用，邀請原住民展示織布。資料來源：內政部營建署國家公園組典藏、授權。

對國家公園與原住民權益關係之看法

▌有關原住民文化的議題

國家公園也有史蹟和文化保存的問題，我認為政府各相關部門（包含原住民主管機關和國家公園管理單位）對於文化的保存，皆不遺餘力，例如持續關注玉山國家公園內的原住民文化保存情況，甚至一直持續不斷地維護陽明山、玉山、太魯閣等國家公園區域內的古道與古蹟，也舉辦「新中橫公路開闢四十週年」的活動，顯示珍惜人文資源，可惜較少為外界所知悉。

早期為了避免複雜的產權糾紛，會盡量把原住民的保留地和村落劃在國家公園的範圍外，除非有必要（例如玉山東埔、梅山一帶的山地保留地），才會劃入國家公園的範圍，不過實際劃入的面積，占整座國家公園的面積不到1%，而且是列為「一般管制區」，定義上表示這些是「得為從來之使用」，也就是可以保留其原來已有的建築，但未來除了農舍之外，禁止新建房屋。一般來說由於大家對相關的規範不瞭

解，所以才產生衝突。

國家公園設立管理處和警察隊以後，積極執行保護園區內的野生動、植物，遭取締的對象包含平地人和原住民。原住民對被禁止打獵，感到不滿，認為違反他們獵捕飛鼠、山豬，甚至是豢養野狗圍捕熊和雲豹等傳統文化。其實國家公園管理處是尊重這些文化傳統，只是現在原住民的狩獵活動已有變質傾向，例如改採現代化廣布陷阱的方法，這種方式可能致人於死；又如設下如天羅地網般的鳥網捕鳥。此外，又譬如臺灣盛行養蘭，有人就會把山上的野生蘭花摘下來，大量外銷。這些狩獵和採集行為，除了少量自用外，實質上都已變成經濟活動了。

我是鄉下小孩，在籌劃設立各地的國家公園時，實地勘察山林非常多次。我親眼見過最大的野生動物是獼猴，我問周遭的人（包括各管理處的處長在內）在野外見到過最大的野生動物是什麼？葉世文說見過野生的水鹿，水鹿必須在很偏僻、特定的地方才有，所以那是很難得的經驗。至於其他在都會生長的人，更是很少有機會見到野生動物了。有些國家（例如加拿大、美國）的國家公園，隨處都可以見到野生動

物，可是臺灣所面臨的情況是野生動物數量大幅減少，若再開放給原住民打獵，那麼維持他們傳統文化的要素將很快就不復存在。所以我認為修訂《國家公園法》，允許原住民狩獵的作法是開倒車，表面上看似是保護原住民，執行上卻有相當的困難。因為很難釐清原住民狩獵的動機，而且也難以判斷野生動物的數量。修法明訂限制狩獵範圍的用意雖好，問題是野生動物根本不會知道人類劃定禁止狩獵的區域，這樣反而有可能進一步戕害瀕臨滅絕的物種。我十分慶幸當初設立玉山國家公園時，阻止了新中橫的開發，否則野生動物能夠生存的地方，會更為減少。國家公園並非完全不能開放狩獵，只是要考慮到狩獵的目的和手段。我認為如果有一天能夠確認沒有滅絕的疑慮，開放狩獵自然沒有問題。

2000年時，國家公園的範圍（包括以前不屬於原住民狩獵範圍的墾丁、陽明山、金門國家公園在內），只占全部國土面積的8.5%，現今以保存傳統文化做為考慮的因素而開放狩獵，那麼其餘91.5%的土地（包含50%的林地、山坡地、平原地及其他土地）是否也應該開放？現在演變成國家公園開放狩獵，國家公園以外的土地受到今《野生動物保育法》管制，反而禁止

狩獵，這樣是失去了設置國家公園意義。也就是說，本來受到《野生動物保育法》中規定禁止狩獵的保育類物種，反而可以在國家公園內獵捕，其理論基礎何在？我們必須重視原住民傳統文化流失的問題，但是狩獵並非他們唯一的文化，其他必須要加以保存和發揚的文化很多，不能因此模糊了焦點。政府在國家公園內部執法嚴格，在其他地方採取放任的態度，結果造成抗議者的重心放在解除國家公園內部的管制，這是不正確的觀念。我的看法是：前提應該是在適當的地方獵捕，同時在經營管理上，保存若干彈性。

我對蘭嶼當地人主張設立自治區也沒有意見。2000年蘭嶼的情形已經每下愈況，包括自然環境和文化都迅速地在流失，卻很少引起關注。我認為指責國家公園不重視人文、堅持修法的人，應該要更重視像蘭嶼自然環境惡化，以及傳統文化流失的課題，且要協助解決當地居民的生計與教育。如果執意在國家公園內劃定一處做為原住民的聖地，而不加以任何規範與限制的話，這是開世界國家公園的先例。針對狩獵和採集的問題，我認為在管理層次上，就能夠處理，不必耗費太多力氣修法，以致連帶影響其他相關的法律也必須修

訂。例如《國家公園法》修訂以後，必須一併修改《野生動物保育法》和《文化資產保存法》，否則國家公園的管理反而比其他林地或一般土地的管理來得鬆散，失去了設置國家公園的意義。

　　現在的社會趨勢與價值是重視原住民的權益，我認為這也得要與原住民的長遠利益相結合。例如：國家公園優先提供就業機會給原住民，甚至讓他們擔任管理階層。過去幾年太魯閣、玉山、雪霸等國家公園，都聘用了很多原住民人員。縱因政府縮減約聘僱人員的數量，仍應盡量維持原住民的工作機會。原住民所面臨的問題並非只有傳統文化流失，還有生計問題。當政府引進大量外勞，也導致原住民失業，所以應將這兩個問題結合思考，才能保障原住民的基本生活。國內有些文化學者，以為設立國家公園完全是由上而下的欺壓原住民，但兩者之間是否有絕對的關連性，很值得進一步思考。

　　目前（2000年）原住民的民意代表主張修法，要求允許原住民在公園內維持原本的打獵和採集食物的權益與生活模式。美國有許多原住民的居住區被設立為國家公園，最有名

的就是印地安文化保留區。這些保留區內的印地安人主張「還我土地」，但我認為這和臺灣的原住民的出發點是有所區別的。臺灣原住民的土地問題非常複雜，因為已經混居了平地人，也有很多原住民遷移到城市定居，彼此之間有混雜的現象。

美國政府和印地安保留區的交涉，導源於最初和原住民簽訂的合約。臺灣從荷據時期到清領時期，對原住民都是長期採取壓制的作法。當臺灣原住民推動類似像「還我土地」的運動時，還要面對持不同立場的團體，例如「平地居民權益促進會」（簡稱平權會）。當前原住民的遭遇，是強大的現代科技文明和其他民族文化入侵的結果，所以必須探究問題的本質，不能只聚焦在設立國家公園會損害原住民權益的單一面向上；即使撤除了國家公園管制，原住民是否就能安居樂業，恐怕也是一個值得討論的議題。

從1998年起（到2000年），蘭嶼的情況非但沒有改善，更少有人去關心。蘭嶼達悟族人懂得「自然資源有限度利用」的原理，不會隨意獵捕蘭嶼角鴞，或是砍伐林木，而今因為生計問題，而不得不改變作法。我希望政府應對外地人

加以限制，避免他們破壞當地的自然環境和生態。我也曾建議訂立特別法，將蘭嶼當地須加保護的事物都納入法規。可惜原住民不接受，設立國家公園一事只好延擱下來。

原住民問題向來備受關心。長期以來，部分宗教團體對漢文化或是政府利用公權力對待原住民的措施，多有批評。從漢民族的觀點出發，其實未必符合原住民的需要。我是東勢人，先父在世行醫時，很多病人是原住民，我有很多原住民同學。我在省政府服務時，曾陪民政廳主管到山地鄉考察，發現基督教在山地鄉蓋了很多漂亮的教堂，發放救濟物資，對比之下，政府的機關破破爛爛的。不過建築物破爛是次要的問題，重要的是政府派去山地鄉的公務人員，是不是用心替原住民解決問題。加上政府規定一律要說國語，沒有顧慮原住民母語的保留問題。教會的山地鄉服務人員不但會講原住民的母語，也會使用日語交談、溝通。可見保存原住民文化的問題，早就存在了，現在卻要國家公園來承擔一切。很多專家學者把國家公園當成洪水猛獸，我覺得這是有點本末倒置的作法，最終可能導致國家公園變成箭靶，真正受害的卻是全體民眾。

張隆盛（右二）任職國代時期參與原住民保留地議題。資料來源：張隆盛辦公室提供。

▋ 政府的角色：由上而下？

　　一般認為威權政府是採取「由上而下」的作法，民主政府則是「由下而上」。我認為這並不一定是正確的觀念，因為天底下沒有絕對的對與錯可言。我認為政府的存在，是替多數人謀福利，公權力適時介入，未必都是壞事。我舉以下三個國家公園為例，它們都涉及原住民與政府角色的關係。

棲蘭國家公園

　　泰雅族人要求以「由下而上」的模式，成立棲蘭國家公園，且自行管理，或甚至規劃成立自治區。該「國家公園」所劃定兩萬多公頃範圍內，並沒有一處是山地保留地，也不包含泰雅族的居住區域，只是地區相鄰而已。之所以有此一國家公園之議，乃係宜蘭縣長劉守成之妻田秋堇的極力主張，陳水扁將之做為競選政策，才有「是否要成立」的課題。

　　以單一物種做為保護對象，應該是「保護區」的概念，

而非國家公園，因為國家公園應該包含「保育、遊憩以及研究」等三項功能。棲蘭是以保護檜木林為主，就像蘇鐵保護區一樣。行政院目前已經同意設立國家公園，但這背後究竟是「由上而下」，還是「由下而上」？且「由下而上」的模式能否真正代表多數人的意見，也值得思索。

棲蘭國家公園是以保護檜木林為主。張隆盛攝於2001年。

　　1980年代國家公園的設立，基本上是以「由上而下」的方式主導，《國家公園法》清楚明列了相關權責，政府頂多只是徵詢地方的意見而已。所謂的「地方」，包含縣市政府或主管機關（如林務局、礦務單位）；再往下的層級就是鄉鎮代表、村里長和戶長，若要更進一步的話，就是所有成年人都要參與。實際上每個層級的主事者都有適當程度的代表性，不必一定要納入每個人的意見。根據我的瞭解，樓蘭現在的作法是不讓營建署處理，而是由內政部召集一個委員會重新規劃，其中一半以上的委員都是當地的原住民。小組內意見紛雜，甚至有人提議擴大樓蘭國家公園預定的面積至十萬公頃，完全沒有考慮現實上能否負擔。主管機關營建署在小組內的力量很微弱，在會議上還被罵。

　　我一直希望臺灣生態保育環境的權責單位，能夠整合。「世界保護區委員會」的管理系統是從歐洲國家衍生出來的，世界上幾乎少有國家可以跟隨，美國就沒有仿效。美國並沒有刻意將保護區和國家公園區分為兩個不同的系統，加拿大和日本的作法也相似。世界保護區委員會原本的用意，是要避免讓保護區和國家公園各自為政，但目前臺灣規劃

「棲蘭國家公園」的方法，是否違背國際規範之原意，已很難區分了。此外，既然蘭嶼可以標榜保存當地文化，必須納入國家公園的規劃之中，那麼為何保護大面積的檜木林，以及區域內的動、植物，不能以相同的標準一併納入考量？且國家公園應該具備的觀光、研究和保育功能，這些項目又在哪裡？以目前這種發展來看，如果把設立國家公園視為對當地族人的保護，我認為那倒不如劃為自治區或保護區。

現在規劃棲蘭國家公園，是朝由下而上的方向進行，但是面臨到很多阻礙，主要是民間人士的看法難以整合。例如如何劃定公園的範圍、如何兼顧原住民的權益，甚至是公園的命名都有不同的意見。相關人士成立了地方組織，包含原住民、地方人士代表和學者。因為設立棲蘭國家公園是總統的承諾，也符合全世界的趨勢，營建署建議加緊腳步，劃定的範圍不要太大，否則牽涉的單位越多越難整合，可以先設立國家公園，以後再陸續擴充。有些人不同意這樣做，甚至把設置國家公園當做一種手段，原來的管理單位是輔導會，還被質疑長年砍伐檜木林，且對地方少有貢獻。因此有人希望藉由設立國家公園，排除輔導會的勢力。無論如何，我個

人認為：「國家公園」不應和政治目的有任何的關係。

蘭嶼國家公園

　　原住民問題各地不同。營建署的同仁勸我，別再提倡蘭嶼設立國家公園，否則會被當成箭靶。我很謝謝他們的關心，可是在民主社會中，只要認為是對的事情，每個人都有權利表達意見。當初制定《國家公園法》時，有文化人類學方面的代表參與，由中央研究院的陳仲玉協助，他因全程參與，故對蘭嶼的事很清楚。中研院民族所的胡台麗也參與，但她反對蘭嶼設立國家公園。臺東學者劉炯錫也熟悉蘭嶼，惟他沒有明確說自己是否贊成設立國家公園，只是提到達悟族人沒有族長，較難溝通。

　　蘭嶼是以海為生的部落型態，幾乎每一個人都有相當的權力。若詢問鄉長的意見，他會推給代表會的主席，然後推給議員、長老，然後再推給別人，總之沒有意見領袖。反倒是有幾位在當地工作的年輕人跳了出來。有一位漢人在蘭嶼開店，並成立了一個小的基金會，已以當地代表自居；另一位年輕人每次都會公開發言。這裡呈現的是另一種「上」、

「下」的關係。

太魯閣國家公園

太魯閣的原住民問題，主要關鍵人物是秀林鄉鄉長。徐國士處長曾經和他們關係不錯，但是如果繼任者的觀念比較保守，凡事依法行事，便容易導致與地方的衝突。我個人不認為管理國家公園的人是「官員」，所以既不能孤芳自賞，也不能因為凡事公事公辦，而缺乏對人的關心。最起碼應該要關心鄉里的活動，並給予適當的支持，或是協助鄉里的清潔工作。有人稱這些作法為「回饋鄉里」，我不喜歡這種說法，好像是我們損害了當地人的權益，所以要補償，事實上就只是彼此互相幫忙。

太魯閣和當地原住民的關係非常不穩定，本來是地方層次的問題，後來卻演變成普遍性的問題。原住民運動的著力點應該在經濟、社會、教育和文化等層面，現在國家公園被當成箭靶，但事實上國家公園並不構成對原住民的阻礙。兩年前我在東部參加一場原住民論壇，主辦方邀請很多外國與談人，目的想要串聯全世界的少數民族，其實外國人怎麼懂

得本地原住民所面臨的問題？至於修法的問題，目前有幾個版本，包括：行政院、原住民委員聯合、及平地原住民修正版等。

陳水扁總統提出了原住民族政策白皮書，且新聘任原住民委員會（原委會）主委，由於遇到罷免總統事件，所以立法院的九位原住民委員成為關鍵少數，政府相當禮遇他們。現在全臺灣原住民的「還我土地」運動如野火般蔓延。但是我個人的淺見是：此一主張的限度在哪裡？各族群是否都可以提出相同的訴求？如果本來有土地被劃定在國家公園的範圍之內，卻因國家公園成立後而無法正常使用時，國家自然有義務加以收購，且給予補償。但是目前常見的情況是無法提出擁有土地主權的證據，就大聲疾呼自己的土地被侵占。我以個人的經驗為本，不免要認為有些「還我土地」運動已經變質，甚至是濫用。[1]過去我們在籌劃設立玉山國家公園

[1] 張隆盛談論原住民「還我土地運動」時，提及金門在土地所有權認證的議題上，是一有趣、但也造成困擾的例子。張云：「金門的情況更有趣，幾年前金門通過了〈安保條例〉，其中有一條說明當年被軍方所占用的土地，若經過證明是屬於民眾的，就可以歸還。因為細則訂得很寬鬆，只要左鄰右舍指認就可以。結果演變成現在有

的時候，臺大也曾發起「還我土地」運動，造成國家公園管理處和臺大的林業試驗之間，有所衝突。[2]

幾千件案子在進行指認，很多公共設施都被指認為是民眾的土地，難以分辨真假。」（張隆盛口述，2000年11月23日下午2:25-4:25，經建會張隆盛委員辦公室。）

[2] 臺灣原住民何以無法提出土地權狀證明，恐怕是歷史、文化與社會發展上，有待深入思考與探索的課題。正因為有很多因素的糾葛，致使今日政府與原住民為了土地所有權問題，產生對立與衝突。

1983年1月24至26日，內政部營建署邀集行政院經建會、交通部、觀光局、國防部、經濟部暨農業局、經濟部礦業司、財政部國有財產局、行政院輔導會、台電公司、臺灣省政府、礦務局、林務局、花蓮縣政府、臺灣大學及國家公園計畫委員會委員等近50人，親赴花蓮會勘太魯閣國家公園區域範圍。資料來源：內政部營建署國家公園組典藏、授權。

對國家公園的看法
與社會文化之省察

▌ 國家公園的任務目標應依發展階段而不同

　　我個人以為，近十年來國家公園的管理正在退步，這和現實的政治情勢有關。例如民意代表介入國家公園管理機構人員的訓練與進用的程度很深。若因為政治任命、或人事關係而進入國家公園系統，便容易把管理國家公園視為「工作」，而不是「生涯」，因此也就缺乏使命感。我因接任「國家公園學會」的職務，重新和這群人接觸，發現很多人不曉得當初國家設置國家公園的目的為何，而原住民反對國家公園與出現修法的呼聲，其實就是長期缺乏溝通的後果。我對此的感觸頗深。

　　國家公園在不同階段，應有不同的任務目標。草創階段的重心要放在建設的硬體設施上，到了成熟階段，則應加強軟體設施，鼓勵研究，甚至可以裁撤管理處的工務課，簡單的修繕工作，只要配置一、兩位公職人員即可。瑞士國家公

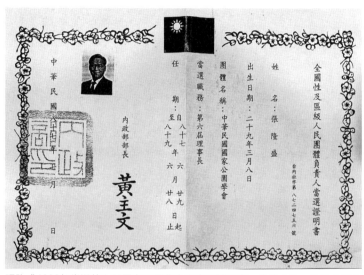

張隆盛1998年當選第六屆國家公園學會理事長證明書。資料來源：張隆盛辦公室提供。

園管理處處長以下的管理人員都身懷各項技能，可以處理各種狀況。我們的預算主要集中在硬體設施，軟體的預算則很少。國家公園設置的目的是為了生態保育，其觀光設施到了一定程度之後，就不必再花費大量預算，只要維護費即可。我認為未來幾年國家公園的發展將到達成熟階段，人員編制和預算之配比，應該重新做適當的調整。

　　內政部營建署是國家公園主管機關，也取得一定程度的成功，但從我的觀點來看，它和理想目標還是有一段距離。不同署長在位時強調的業務重點，會直接影響管理成效；其他國家也有類似的問題。一個政府負責管理國家公園的部會是哪一個，就會直接反映其立場，亦即：若是由環境相關部會主管，代表對於生態保育的重視大於觀光、遊憩成分。事實上，臺灣國家公園的起步是依附於「觀光發展計畫」，當時如果從保育的立場設立國家公園，很難引起社會的重視。從世界各國的發展情勢而言，將國家公園的管理權轉移至環境相關部會是大勢所趨，此一作法並非否定原先主管機關的貢獻，所以我認為政府應該利用機會，重新檢討。

▌應該進入保護區的系統

　　統整國家環境生態保育系統是另一個發展重點。國際自然保護聯盟（IUCN）下設的「世界保護區委員會」，其前身是CCNAA（原文為法文，即國家公園委員會），該會將保護區分類為六項，國家公園和保護區都包含在其中，也包含人文的類別，它們在很多國家中是同屬於一套系統，但在臺灣卻是各自為政：國家公園歸內政部管理，生態保護區由農委會管理，林業管理由省政府林務局負責，其他行政管理單位還包括輔導會等等。管理系統分立，會導致業務範圍重疊。在法條部分，國家公園有《國家公園法》，保護區有《野生動物保育法》、《文化資產保存法》、《林業法》，風景特定區又有《發展觀光條例》，導致各主管單位在權責上，互相牽制。由於國家公園包含了古蹟和生態保護區，這會面臨相當複雜的管理情況，一旦發生衝突時，所引據的法律各不相屬，彼此互相牽制，這樣就無法構成一個完整的生態保育

系統。

　　我認為應該擴大國家公園的管理範圍，例如美國國家公園署除了管理國家公園以外，還包括白宮、林肯紀念堂、傑佛遜紀念堂、自由鐘、獨立紀念館等處，稱之為「國家公園系統」；世界保護區委員會則是屬於「保護區系統」。不同之處在於，除了林業署管理國家森林以外，其餘全歸國家公園系統管理（但其在農業部有漁業和野生動物部門，管理若干保護區，業務上和國家公園系統有所重疊）。美國因為領土幅員遼闊，行政單位不易產生互相牽制的問題。我認為臺灣可以參考先進國家、或是保護區系統的作法，建立一套管理系統，由單一部會負責，集中事權，再根據不同保護區系統的特性，進行經營管理。否則各單位互相掣肘，淪為權力鬥爭，無法推動業務。像是蘭嶼或其他地區原住民文化的保存，不必在《國家公園法》裡面規定。

　　我認為必須透過「政府再造」的方式，整合環境生態保育有關的行政部門和法規，統一事權。具體作法有二：一是進行機構和業務的整併；二是確立相關法令規章的效力等級。例如在國家公園的範圍內，就優先適用《國家公園

法》，其他單位的法規和意見僅供參考；若是公路局要在國家公園內修築道路，必須經過國家公園管理處的同意。總之要重新檢討現有制度，並做出調整，未來國家公園才能永續經營。

邁入保護區系統

從宏觀的立場來看，臺灣可以不必再增設新的國家公園，應該邁入「保護區系統」的階段，將國家公園與保護區整合成為一個系統。其次是要建立生態系的觀念（biosphere），體認物種的存在，是彼此之間有著相互依存的關係。以前我們保護物種時，忽略了支持該物種的生態體系，其實它們都必須被一併保護。因此我對於「以保護檜木林」為目的而成立的國家公園，多少抱有懷疑的態度。因為設立國家公園或是保護區的目的，是要讓人和自然的關係達到一種均衡的狀態，調整過去以人的活動為主要考量的心態，要以落實環境及生態保護為首要原則，在此前提下，兼顧照顧當地居民和社區，提升民眾的知識水平，這也就是「永續發展」的觀念。所以建立一個生態系統，是比設立新的國家公

園來得重要。

　　臺灣目前的保護區有幾種形式，第一種是依照《文化資產保存法》所設立的「自然保留區」；第二種是依照《野生動物保育法》而保留稀有動植物棲息地的保護區；第三種是依照《森林法》劃設的「自然保護區」。如果再加上國家公園以及國家級風景特定區，則總共有五個系統，分屬不同單位管理，適用不同法源。

　　以上是我從國家公園推行者的角度，體認到的未來發展趨勢之觀點。國家公園隸屬內政部營建署管理，若由營建署提出上述改弦更張的辦法，其他相關行政單位未必能接受，必須要有學術單位，或是更高階層負責國土規劃的主管機關提出改革。臺灣的國土範圍不大，整合相對容易，對比美國幅員遼闊，國家公園管理系統盡可能容納各種類型，剩下由其他單位管理的權責範圍，例如濕地、漁業保護區、森林保護區等，雖然沒有納入國家公園系統，可是管理上皆有一定水準，臺灣的主管單位應可多加參考。

　　我認為不同的保護區都是一樣重要，根據國際自然保護聯盟的劃分規定，國家公園僅是其中一個分類，它只不過是

面積較大、遊客較多而已。許多人批評政府補貼國家公園的經費較多，事實上他們忽略了「保護區」不對外開放，設置保護區的用意僅僅是保護動、植物及其棲息地等自然生態，位於國家公園內部的保護區，是要嚴格限制外人進入，所以不須特別建設；但是當前臺灣其他單位管理的保護區，卻被當成遊樂區看待，這就是完全錯誤的概念。

山與海洋保護區之設立：海洋國家與海洋保護區

我認為臺灣在21世紀應該將自己定位為「海洋國家」，而非「島嶼國家」，才能顯示更寬大的視野。過去我們和世界的交流，集中在貿易層面，但就環境保護而言，如魚類的保護等，實有很大的待開拓空間。

臺灣在漁業政策上，應該要落實保育。以中美洲的貝里斯（2000年才剛剛獨立）為例，我發現該國對於龍蝦與螺（conch）的捕撈和保護，有明確的規定，亦即：「有龍蝦的季節就沒有螺，有螺的時候就沒有龍蝦。」臺灣的漁業政策是鼓勵增產，都是從經濟利益著眼，不但鼓勵船隻換大，也補助漁民油料和提供貸款，且不斷地增闢港口；在捕撈的

方式上，更從人力改成機械式。從前西班牙人稱澎湖地區為「漁夫島」，意指當地魚類資源豐富，但目前已經是今非昔比了。這使得臺灣漁民必須遠赴他方捕魚，甚至使用幾十公里長的流刺網（死亡之網），所以除了捕獲經濟魚類之外，還把鳥類、鯨魚、海豚等一網打盡，導致臺灣在國際上惡名昭彰。

　　這個問題的關鍵是：政府對海域經營必須要有遠見與政策。我最近在催生「海上公園」、「海洋公園」，要建立「海洋保護區」（Marine Protected Area, M. P. A.），已經委請中央研究院動物研究所所長邵廣昭協助推動；此一計畫的內容，還包含珊瑚礁、魚類棲息地，這些保護工作，刻不容緩。以往海洋生態保育不受重視，「國土」的定義只限定在陸地，即使設有漁業保護區，濫捕的情形依然層出不窮。未來廣義的國土應該包括領海、經濟海域以及魚類資源，人類僅能有限度地取用。

勘察海岸保護區。（左一至六）黃萬居、蕭清芬、林益厚、賴光臨、行政院瞿
韶華祕書長、張隆盛，右一則為吳全安。資料來源：張隆盛辦公室提供。

1990年張隆盛參加海洋保護區規劃與推動國際研討會。資料來源：張隆盛辦公
室提供。

山與海洋保護區之設立：中央山脈之保育

我主張建立中央山脈「綠色廊道」，使之以做為野生動物的避難所。目前的國家公園和保護區，在地理空間的分布上，必須填補中間的空白地帶，方能使從南到北的中央山脈，有一個保護帶。國家公園雖然幅員廣大，但動物是跨界遷徙，並不會受限於公園的範圍。近來因為土石流和地震的關係，大家從水源保護及生態保育的觀點，逐漸瞭解到必須要保護中央山脈。

保育軸所牽涉的層面比較複雜，因為劃定時，會經過中橫公路、輔導會管轄地區以及原住民的土地，這將會對原住民的生計造成影響。此外，水源的保護也很重要，臺灣現在到處開發工業區，這勢必產生水源汙染的問題，臺灣南部與新竹類似，水源都不充裕。臺灣最大的水庫就是中央山脈，若不善加保護，就算建再多的水庫也無濟於事。這些涉及了國土利用和環境保育之間，該如何取得平衡點的議題。

我們很早就提出「中央山脈保育軸」的觀念，主張連結臺灣各地依照不同法律所設立的國家公園和保護區；李登輝

總統在第二屆任期的第三週年時，也曾經提出類似的看法。我持續向營建署倡議此一觀念，據我所知，目前正在進行相關規劃。

　　整體而言，國家公園的設置已經走到一個階段，接下來應該朝向系統化、建立綠色廊道、海洋保護區等方向，以完善整體臺灣生態保育的工作。

生態保育管理事權統一之重要性：《培利修正案》

　　原先《文化資產保護法》條文規範各單位分別管理保護區，自然保護區是由隸屬經濟部底下的農業局管理。後來農業局併入農委會，由於自然保護區涉及國有林地，因此又將業務移轉到農委會轄下的林業單位。林業局由於預算有限，對保護區的管理，採取消極態度。真正的轉捩點，來自國外環境保育的影響。

　　《華盛頓公約》對於稀有動植物列了一個紅皮書，將保育動物依照稀有程度進行分類，第一類屬於瀕臨絕種的動物，例如老虎和犀牛。1986年適逢虎年，臺灣中南部地區發生公開宰殺老虎事件，引起國際關注，美國援引《培利修正案》對臺灣實施經濟制裁。農委會趕緊修訂《野生動物保育法》，編列經費，劃設保護區，以回應國際間的質疑聲浪，同時進行經濟研究等相關工作，然而在管理上仍然相當鬆散。

國際間很早就注意到臺灣的生態保育問題。1993年4月我前往溫哥華參加亞太經濟合作組織（Asia-Pacific Economic Cooperation, APEC）會議，曾和美國環保署署長有過雙邊會談。臺灣代表參加國際會議，常會安排和其他國家的代表一同用餐，藉此進行交流。當時美方非常關心臺灣是否還持續販售老虎和犀牛等國際間明令禁止的相關製品、臺灣政府是否重視此項問題。他們派人在臺灣暗中監視，只要到任何一家中藥店詢問犀牛角，店家都可以拿出好幾個。美國環保署署長提及美方可能會採取進一步措施，不過並未提到《培利修正案》。我聽到以後很詫異，除了說明我們在設立國家公園上的努力，也解釋政府非常重視濫捕老虎一事，早就提出相關保護措施。這個會議在召開的記者會時，現場記者也提出類似疑問。

我回國之後，立刻向外交部和農委會報告，可是農委會沒有警覺事情的嚴重性，不久臺灣便受到《培利修正案》的制裁。對此結果，我非常不滿，臺灣為什麼要因為少數幾個人的作為而蒙受這樣的恥辱？所以我當時擬定了《大型哺乳類動物保護方案》，禁止製作犀牛角、虎鞭等保育類動物

的相關製品，但該方案沒有正式立法，案子送到行政院討論時還被譏笑，說大型哺乳類動物與美國一位影星有關。保護動物的責任是由農委會負責，老實說與我無關，我只是單純從保育動植物和關心臺灣國際名聲的立場提出建議。全世界非常關注中國人以中藥補身的名義，而濫捕保育類動物的作為，1970年代臺灣曾實行「禁獵」，[1] 但罰則很輕，僅罰款了事。

中國人的觀念認為自己豢養的動物就是牲畜，有宰制的權力，到現在這種想法仍未改變。農委會的業務之一是管理牲畜，國外的作法則會將牲畜另外分類，就算是豢養的野生動物，還是受到法律的保障，這一點觀念和臺灣有很大的不同。由此可見，生態保育工作在臺灣還沒有真正落實，這也是我強調要統一事權的原因之一。未來設立專責環境保育機關的目標，業務單一，用人以專業考量，免除政治因素的干擾。我在經建會服務時，曾經將此一構想在日本的會議上發表，有位前任的營建署長很不高興，說我不應該在國外談改

[1] 參見曾華璧，〈1970年代臺灣的資源保育政策〉，《人與環境：臺灣現代環境史觀》（臺北：正中，2001），頁102-111。

制的事情，這中間有很多有趣的歷程。但基本上，我認為在處理環境相關的議題上，須有一個擁有更大權限的單位來統籌。

衛生署環保局、環保署與環境保護小組

早期政府成立了不同的環境保育單位，彼此間的業務有所區隔。營建署與衛生署環境保護局（環保局）同時成立，環保局的業務是汙染防治，但因隸屬衛生署，導致施展的空間有限。1987年環境保護局升格為環境保護署，由簡又新擔任署長。他曾向我提及：國家公園業務應該歸屬環保署。我當時不以為然，回說：日本的國立公園由建設部管理，直到制訂《自然公園法》後，才移交給環境廳管理；此外，美國環保署也只是專責汙染防治。我的想法是環保署應集中力量處理汙染問題，國家公園業務仍歸內政部執掌，相關業務之整合，應留待日後討論。

我因為業務關係，對環境汙染問題有所瞭解，面對汙染問題日益嚴重，我曾擬定《臺灣地區自然生態保育方案》，於1986年至1987年間，送至行政院研商。其中有一章涉及環

境汙染問題，我的考量是：如果河川汙染嚴重，會影響到水生動植物保育，故將其納入整治汙染方案中。不過環境局代表每次開會都加以反對，認為營建署侵占環保局的權責，何況他們本來就已規劃汙染防治方案。我認為在保育方案中納進了汙染防治方案，並不表示該項業務將由營建署主管。不過，最後該方案無疾而終。

營建署的業務除了主管國家公園之外，還包括都市計畫、都市建設、國民住宅、建築管理、公共工程等，其成績是有目共睹的，但因層級關係，而無法提升位階。我也勇於提出社會弊端，我曾經報告：社會傳聞，申請建築必須送出十四個紅包；行政院很重視此事，交付研考會組成專案小組訪查。調查結果不是只要送十四個紅包，而是二十八個。王章清曾經擔任工務局長，他告訴我，我所講的話一點都沒錯。

我個人支持政府再造，但是接踵而來的政治問題，必須謹慎思考再造的內容。先前修訂《行政院組織法》時，討論非常熱烈，成立環境部是呼之欲出，可是具體的辦法卻沒有共識，因為「署」和「部」的編制畢竟不一樣。先前有鑑於衛生署環保局的業務績效不彰，於是便由行政院副院長施啟

洋擔任召集人，成立「環境保護小組」，幕僚工作由經建會蔡勳雄擔任執行祕書，我也參加過幾次會議，但我發現討論的案件較少涉及政策方針。我認為環境保護小組是疊床架屋的設計，故1993年連戰接替郝柏村擔任行政院長，新任副院長徐立德擔任小組召集人，我就把小組成立的目的和實際運作所面臨的問題，向他報告，並說：「環保有關的事情可以交給我，我若遇到問題再找你幫忙。」是年，環境保護小組被取消，環保團體對這件事很不諒解。

營建署負責的業務範圍，基本上是國土規劃和利用，從「永續發展」的觀點來看，管理國家公園是可以達到這個目的。我認為政府部門之間的職權，應該要有一個界線，劃分自然保育的責任，是未來政府應該要考量的事情。最近我個人傾向主張成立「環境部」，而不是「環保部」，就是把「自然保護」和「環境保護」的工作結合，我認為這是發展上比較先進的國家之作法，臺灣的環保署是採用美國的作法，把兩個系統分開處理。[2]

[2] 參見曾華璧，〈臺灣的環境治理（1950~2000）：基於生態現代化與生態國家理論的分析〉，《臺灣史研究》，15卷4期（2008.12），頁121-148。

行政院對外工作會報小組與永續發展委員會

　　行政院「對外工作會報」之下設有「行政院對外工作小組」，處理和環境保護有關的業務，環保署則負責幕僚工作，其他各部會相關人員也各司其職。因為「對外工作會報」是以外交部為首，我建議將小組獨立出來；行政院接納我的意見，改派政務委員管理，將其改為「全球環境變遷政策指導小組」，時間為期兩年多。

　　1992年我轉任環保署長，適逢聯合國地球高峰會發布《21世紀議程》。我知道該議程很重要，卻無著力點。它涵蓋環保、經濟及社會面，但環保署很難介入經濟層面的事務。當時我建議該小組主持人夏漢明政務委員，將小組改名為「永續發展委員會」，他雖同意，但直到1996年才改制完成，那時我已經回任經建會委員，江丙坤讓我思考可以協助他做哪些事情。於是我提出一個計畫，以之前我在環保署時所規劃的「國家環境保護計畫」為基礎，其內容近似《21世紀議程》，但我把環境、經濟與社會等方面都統合在一起。江丙坤認為可行，便同意成立一個「永續發展論壇」。我們

在第一年就將議程涉及的內容規劃完成，其後行政院成立
「永續發展委員會」，會長由副院長兼任，該草案上呈至該
會，但被環保署擱置，直到劉兆玄擔任副院長時，才將草案
重新提出來討論。環保署也曾提出一個版本，劉兆玄囑咐
我將兩個版本合併。最終在2000年5月政權移轉至民進黨前
夕，行政院核定通過《廿一世紀議程——中華民國永續發展
策略綱領》，它可以視為一項政策聲明或指導方針。惟新政
府上任以後，沒有延續處理，而是另提「綠色矽島」概念；
但我認為它的內容過於簡略。現在國民黨的智庫（「財團法人
國家政策研究基金會」）正進一步研擬策略綱領，在《21世紀
議程》的基礎上，加入新的內容。

▌我對社會文化與環境保育的看法

飲食文化與保育

　　飲食文化與保育課題息息相關。臺灣社會喜愛宴請魚翅料理，臺北名餐廳的一客鮑魚魚翅套餐要價一萬元，仍然賣得很好。我曾在政府高官的宴會上，提及不應再吃魚翅，因為它已經引起國際注目，而且很可能會導致鯊魚滅絕。不料有人立即回應說：「開玩笑，我們中國人吃魚翅都吃了幾千年了。再說這些鯊魚都會咬人，把它們吃光了，不是反而造福人群？」我很訝異會有如此的回應。坦白說，有鮑魚和魚翅的菜餚，我真是食不下嚥。

　　我自己喜歡美食，無法做到百分之百完美，但我希望社會都能重視保育觀念。我做東請客，鮑魚、魚翅和野生動物等菜餚，絕對不准上桌。很多人偏好野味，越珍奇就越覺美味，這是非常糟糕的文化。我們很難苛責基層人員，因為上行下效，所以應該從自己開始改正飲食文化，不應該連尚未

成長的小龍蝦都端上桌。

　　臺灣社會真須自我檢討，因為我們長期談「永續發展」，卻只限在小圈子裡打轉。上位者公開宣導，檯面下卻做另一套。臺灣若不注重自然環境的發展，最終必定會出現問題。在飲食上，臺灣有土產的豬肉，豐富的漁產，多元的養殖業，若能透過季節性的管理，臺灣的漁產就不愁匱乏，但若趕盡殺絕，來源必定枯竭。今年的烏魚量減少，原因很簡單，因為舉凡前一季豐收，下一季減產是很正常的事；若年年豐收，就會超出自然環境的負荷。美國阿拉斯加明訂捕撈帝王蟹的季節，並且限制數量，重懲濫捕者，甚至沒收船隻，所以漁民都很守法。

居住文化與簡樸生活

　　我在生態和環境保育的工作與觀念上，付出很多心血。我在環保署任內時，還曾經推行簡樸生活，主張生活上要詳細檢視購買日常生活用品的必要性，因為人不要受太多外在事物的牽絆，生活品質才能提升。以建築為例，大家為了擴大居住的空間而在頂樓加蓋，導致市容破壞。蓋國民住宅一

戶二十幾坪，都被嫌太小。我們實際訪查，發現在居住文化上，國人偏愛購買大型傢俱與電視，這和日本人善用居住空間，將吃飯、喝茶、做功課、與睡覺等不同功能，都合併在一間和室之中的作法很不一樣，日本還設計很多儲藏空間，讓環境看起來乾淨。臺灣沒有妥善規劃住宅之興建，民眾又喜歡購買非必要的家具，住宅空間自然不夠用。

現在的經濟強調消費，主張刺激生產以增加國民所得，但其前提是必須擁有豐富的資源。臺灣人購買物品是不論價格高下，甚至有「捨不得」的心態，所以什麼都想買、都要買。人的穿著其實毋須太講究，衣服的壽命很長，不須常常購買新品。傳統的喜宴十分鋪張，喪禮則在街上搭棚誦經、哭喪。我推行簡樸生活，用意就是希望檢討上述民眾的生活習慣，改善傳統文化的缺失，可惜未能引起重視。反倒有些環境保育人士，起身效法貧窮的生活，不過我認為有些作法過於極端。簡樸生活和貧窮生活並不相同，簡樸生活雖旨在提升生活品質，但仍是一種有品質的生活，並非捨棄所有的物質條件。

社會上有很多觀念得要慢慢地發展與形塑。有一新起的

經濟學領域——「生態經濟學派」（ecological economics），
強調人類經濟和自然生態之間互相依存之關係，部分成員原
任職於世界銀行（World Bank），後因理念與傳統派不合，
而另創新領域。（2001年）我參加一個國際會議，提出「綠
色消費」和「綠色生產」的概念，希望社會能夠建立新的經
濟消費行為，譬如電腦的零件要以「升級」為目標，而不是
在短時間內，就因為級數落伍而棄置。以上問題所涵蓋的範
圍比較廣泛，卻也都是環境保育的一環。

借鏡日本的作法：共同體

臺灣每年都會和日本國家公園學會交流，2000年的主
題是「國家公園和原住民及附近社區的關係」；國家公園學
會資助了各管理處共十二位管理人員到九州，一起參與研討
會，以瞭解日本的情形。

我在會中恭維日本人，我提到：有一次從長崎坐船到
九州的雲仙國立公園參觀，到了雲仙搭乘計程車，司機是標
準的日本人，穿著整齊制服，戴頂帽子，親切地幫你打開車
門，車子雖然老舊，可是整理得很乾淨，車內有各式各樣國

2000年日本國立公園協會交流。資料來源：張隆盛辦公室提供。

家公園的資料，可供翻閱。沿路上司機和我聊的都是國家
公園、當地特別的景點等，好像他就是國家公園的義務解說
員。我到當地的任何地方，見到所賣的東西，幾乎都有國家
公園的標誌，這讓我感受到當地的社會、經濟和國家公園是
一體的，我說我很希望臺灣有一天也能夠達到這樣的境界。
臺灣不少計程車司機沿途說著國家公園的不是；餐廳業者也

在罵，所以無法成為共存共榮的集合體。

日本的與會者回應說：他們成立國家公園的時間比較早，1931年公布《國家公園法》，1933年就成立第一座雲仙國家公園。日本的國家公園管理模式也和臺灣不一樣，日本大部分仰賴地方政府，中央政府僅由環境廳象徵性地派出一個單位到地方管理。九州一共有四座國立公園，加起來的面積只比臺灣稍微小一點，總共只有二十二人管理，常常是一個人管一大片地方，所倚靠的是地方政府合作和民眾的認知。

日本野生動物保育工作比臺灣做得好。日本有很多梅花鹿和狐狸，反而造成森林的損害，故政府鼓勵民眾在特定季節打獵。現今日本愛好打獵者都年事已高，且今日可食用的東西頗為豐富，已經少有打獵了。早年我甘冒大不韙，在墾丁主張保護候鳥。墾丁地區有捕獵伯勞鳥的習俗，且發明了鳥仔踏。街上和休息站到處都在販售烤小鳥，甚至過年時以一串活鳥送禮，一年吃掉的伯勞鳥恐怕有幾十萬隻。在國家公園還未設立之前，已有很多人反應，若不保護候鳥，將會嚴重損害國家名譽。如前所述，我們請人寫過一首〈候鳥之歌〉，在學校舉辦作文和演講比賽，也透過媒體宣導不要

獵捕候鳥，隔年重複相同的工作。

　　當時觀光局管理處的代理處長竟然說，抓鳥是當地的習俗，不好禁止，而且鳥最終都會死掉，不抓白不抓。我說這種習俗是因為過去人民的生活困苦，獵捕還情有可原，現在有各種肉食，樣樣不缺，為什麼還要吃烤小鳥？應該要忍口腹之慾，改變習慣，切勿把當地變成鳥類的殺戮戰場，這樣反倒可以讓全世界知道墾丁是個愛鳥之鄉。惟直至今日，獵捕候鳥仍時有所聞，可見習俗的改變不容易。不過，也有人撰文批評我損害墾丁人的權益，說我是巧妙地運用智謀，設立國家公園。表面上是恭維我，事實上是隱喻我很奸詐。我從來都是想著，我做的這一切，理當留給後人評斷。

國慶前後過境的墾丁候鳥灰面鵟鷹。張隆盛攝於2002年。

1987年張隆盛署長於太魯閣國家公園周年茶會致詞。資料來源：內政部營建署國家公園組典藏、授權。

結語

▌臺灣國家公園的特色與價值

　　臺灣至2001年設立了六座國家公園，各具特色。一個地方能否劃入國家公園的範疇內，得視其自然環境的素質是否依然珍貴，以及是否有因為開發而造成破壞。太魯閣公園原先劃定的範圍是從東界到谷關，但是從谷關到梨山一帶，因梨山已經過度開發，所以只能忍痛割捨。陽明山國家公園將觀音山排除在外，而將七星山納入管理範圍，這是和觀音山到處墳墓林立的狀況有關。

　　臺灣第一座成立的墾丁國家公園，是唯一一座涵蓋海域的國家公園，並有熱帶雨林、珊瑚礁海岸等地形、豐富的昆蟲生態分布、以及多元種類與數量的候鳥。玉山是高山型國家公園，涵蓋將近三分之一的臺灣百岳，也是野生動物種類及數量最多的一個國家公園，並且包含溫帶及寒帶的動植物及鳥類。

　　陽明山國家公園擁有獨特的火山地形，座落於都會地

墾丁梅花鹿保護已收成效。張隆盛攝於2015年。

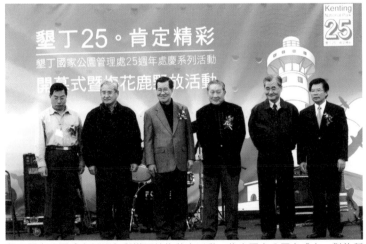

墾丁國家公園成立25週年舉辦野放梅花鹿活動,代表國家公園之成立,對物種之生態復育有成。除管理處長官外,左二起為與會的長官貴賓:張隆盛、蕭萬長、張豐緒、毛治國等。資料來源:張隆盛辦公室提供。

區的心臟地帶。小油坑終年噴氣，清代郁永河曾到此採硫。
「陽明書屋」保存《大溪檔案》（編按：《大溪檔案》正式名
稱為《蔣中正總統檔案》），[1]國民政府播遷來臺之後，陽明山
地區成了一個特殊的地理空間，前總統蔣介石常留居此地行
館，使得陽明山國家公園增添了歷史氣息。世界上很多國家
公園都設立在人煙稀少的地方，所劃定的範圍甚至比整個臺
灣還要大，陽明山國家公園位在人口密集的地區，除了可以
保育自然生態，也更加貼近民眾，並且為世界國家公園，樹
立了一個不一樣的案例。

太魯閣國家公園是受板塊擠壓所形成的地形，坐擁臺灣
百岳中的二十七座。最近（2000年6月）中國大陸冰河研究專
家崔之久（北京大學地理系主任）確認：南湖大山的圈谷，是
冰河時期所遺留下來的地形，它也成為太魯閣國家公園內獨
特的地貌，更是許多登山客想要征服的景點。雪霸國家公園
是在我任內著手進行資源調查，我離開以後才設立。它與太

[1] 「陽明書屋」原名中興賓館，初為前總統蔣中正接待國內外貴賓及
夏日避暑之處，一度係中國國民黨黨史會所在，現已改為陽明山國
家公園人文史蹟及環境教育場域。

魯閣、玉山的同質性較高，在日治時期是屬於太魯閣國家公園的一部分。雪山是臺灣第二高峰，其中的大霸尖山造型特殊。公園內有臺灣幾條大河流的發源地，包括大甲溪、大安溪、頭前溪等，是櫻花鉤吻鮭的棲息地。

大霸尖山造型特殊。張隆盛攝於2001年。

　　金門國家公園的設立比較特別，在我的計畫中，並沒有將它納入國家公園，後來的成立，要歸功於潘禮門署長的推動。他是行伍出身，和軍方的關係不錯。隨著兩岸關係趨緩，政府逐步減少金門和馬祖等前線島嶼的駐軍數量。金門是許多歷史事件的第一現場，例如古寧頭大捷和八二三砲戰，臺灣也因此能夠獲得安定的局面，故其設立時，便以「戰地國家公園」做為主要訴求。世界上也有不少戰地國家公園，我曾經造訪過比利時滑鐵盧和美國蓋茨堡國家軍事公園。不過通常戰地國家公園是等到完全和平以後才設立，目前兩岸關係尚未明朗，還牽涉雙方往來的問題。最近金門地區很多據點陸續交由國家公園管理處接管，比如早年軍事簡報的地點莒光樓。最近選舉時連戰提出將當地劃為和平區的想法，當年亞洲基金會邀請了美國的環保專家Dr. Roberts來臺進行評估，嗣後他擔任美國「環保人員協會」（American Association of Environmental Professionals）的理事長。日前他聽到連戰的想法後，曾在去年（1999）年底寫信給我，信中說明：金門可以仿效美國舊金山建立一座金門大橋（Golden Gate Bridge），連接對岸福建地區，並且聯合

武夷山等景點，設立一座和平公園，如此更能突顯其象徵的意涵。我將這封信轉交給現任營建署署長林益厚。原來我對於在金門設立國家公園，是抱持保留的態度，但是隨著兩岸交流日益頻繁，未來將開放小三通，我認為此項建議可以納入考量。我最近在推動兩岸國家公園和保護區的規劃，預計8月份開會，可能會在會議上提出此項議題，探聽大陸方面的意願。

金門除了戰地景觀與文化外，建築上還保留一些傳統的閩南村落，且融入了南洋建築風格，形成獨特的建築特色。所以金門可以視為一座橋梁，是臺灣、福建、南洋僑鄉之間的聯結之象徵。在生態保育方面，金門有頗為豐富的候鳥生態，每年秋冬時，會有五、六千隻的鸕鷀鳥過境。當地有一片樹林，就是因為鸕鷀鳥的糞便，而變成白色。此外，金門有文昌魚。以前廈門也有文昌魚，但後來因為沙灘被刮掉之後，文昌魚就此絕跡，僅剩金門有分布。金門也有水獺，長得肥肥的。我有一次去金門，剛好看見一隻水獺被撞死，他們送過來準備要做標本，身體還軟軟的，水獺的皮膚和體態都非常好，表示當地生態保育做得不錯。

金門國家公園是以文化為主軸的另一類型國家公園。張隆盛攝於2002年。

▌ 對參與保育工作之自我回顧

　　臺灣國家公園之設置是國家政策下的產物，並非是「由下而上」的運動。過程中陸續有民間團體參與，主要負責對社會推廣觀念，如「自然生態保育協會」。很多人認為臺灣的環境運動是由民間發起，事實上這不是公平、正確的說法。環保運動人士的貢獻，主要是後階段的汙染控制，特別是當地方政府對地方工廠放縱或姑息時，環保人士對此較能著力與維護。

　　在保育工作上，我曾為了1986年臺灣的殺老虎事件，[2]

[2]　張隆盛接受訪問時，曾經談到：1986是虎年，臺灣民眾當眾宰殺老虎，並且公開販售虎血、虎肉等，被外國人錄影且公開放映，造成全世界譁然。那一年，印度甘地夫人剛好因為保護老虎，而獲得「世界自然基金會（World Wide Fund for Nature, WWF）」頒獎，不過獲獎時，她已被刺身亡，所以由她的兒子代領。當時印度正開會討論如何保護老虎。我聽說有一位孟加拉代表在會議上發言：「臺灣現正在殺老虎，吃老虎肉，印度這裡的人只有被老虎吃的份，沒有人會吃老虎，以後我們就把吃人的老虎都送到臺灣好了。」還聽說有一篇連環漫畫，內容描繪兩個朋友到森林遊玩，遇見了老虎，

研擬了《臺灣地區自然保育方案》；農委會站在畜牧業發展的立場，認為老虎是人工飼養，沒有不能吃的理由，這和國際上對「野生動物」的定義有所脫節。當時總統府收到來自四面八方的抗議書，全部都轉送到我這裡。所以我一聽說有一隻老虎正要被殺時，立即募款，買下老虎，送到高雄市動物園。

我草擬《大型哺乳類動物保育方案》呈送行政院，結果如前文所述，被當成笑話看待。從那時起，也有人發覺營建署對自然保育活動，太過積極，才決定把野生動物保育的工作，交由農委會管理。1985、1986年前後，我已注意到犀牛角、老虎皮革等動物製品問題，曾提醒行政院要加以禁止。當時環保團體尚未大量成立，所以還沒有發揮監督的功能，但社會上仍有許多媒體和學者提供幫忙，所以對此一議題，我不敢居功。

其中一人跑得快，且爬到樹上躲避，另一位跑得慢，就被老虎撲倒在地，結果那個人對老虎說了幾句話，老虎竟然就掩著耳朵，夾著尾巴跑掉了。躲到樹上的朋友下來後，就問他到底對老虎說了什麼話，那個人回答說，我對老虎說：「你敢吃我，我就把你送到臺灣去！」可見當時臺灣殺老虎，是一個國際笑話。

　　2001年我在國家公園學會的年會上致詞，談到：臺灣除了經濟奇蹟、民主政治奇蹟之外，還有「綠色奇蹟」。臺灣從1980年代正式推動設立國家公園，1984年設置了第一座墾丁國家公園，進入2000年代，已有六座國家公園，占臺灣的陸地面積8.5%。如果加上《文化資產保存法》、《野生動物保育法》和其他法令相關所設置的保護區，總計占臺灣陸地面積12%左右。臺灣地狹人稠，還能設立一定數量的國家公園和大量的保護區，同時在經營管理、生態研究以及旅遊服務等方面，也都有完善的規劃。政府往往強調臺灣的經濟奇蹟，以及近年來的民主政治奇蹟（如1996年首次總統直選、2000年政權和平轉移等），卻鮮少在公開場合提及政府在環境保育上的努力。過去林務局是事業單位，現在改隸為行政單位，落實不砍伐原始森林的政策，這也是保育上的進步與成果。

　　過去政府管理國家公園的作法，讓人誤以為是要犧牲特定的族群，與忽視人文，其實這是很大的誤解。雖然國家公園設置的目的是為了全體人類，但其根本的考量還是自然因素。我常用國畫來做比喻，西洋畫大多用色彩把畫布填滿，作品色彩繽紛；中國的水墨畫則有留白，畫作的好壞在於留

白是否恰當。以前臺灣一直存在著「人定勝天」的意念，對於山、海、河川等自然景觀，都是從人的主觀意志來加以控制，希望能夠掌控自然。最近我閱讀《國家地理雜誌》（National Geography），講述蘭嶼角鴞時，提到野溪被水泥化整治，而失去了原來的樣貌，很令人遺憾。

我認為一般人通常見不到政府官員的付出，特別是在早期的行政過程之奮鬥，甚至不計個人的毀譽，但卻得不到掌聲。有一位陽明山的住民曾對我說：「幸虧你保護了陽明山，否則這十幾年來房地產大漲，一棟別墅動輒上億元，在開發的壓力下，陽明山遲早會完蛋。」我們的努力，若非有心人，那是看不出來的，一般人都會認為本該如此。我常引用一位美國攝影師對我說的話：「美麗的勝利都是短暫的，醜惡的勝利是永遠的」，以此警惕人類應該謹慎所為。我認為國家公園在自然環境保育上，扮演著很重要的角色，因為它糾正人類意欲征服大自然的作法，讓人和大自然趨向調和。

我是鄉下小孩，並無親戚朋友之奧援，但感謝臺灣的考試制度，以及諸多長官的提拔與栽培，才讓像我這樣出身的人有機會出頭。王章清和張祖璿不分本省、外省籍，全力栽

培人才出國考察與進修等，我就是這樣被栽培出來的。[3]邱
創煥也是用人唯才，提拔我為營建署長。我卸下營建署長職
位時，同事送給我一幅掛圖，上面有五個位置，其中四個標
示了國家公園的標誌，中間屬於蘭嶼的位置是空的。雖然當
初行政院有接納我的意見，我們原本也希望不久之後能把它
填滿，可惜最終沒能如願；而我參與國家公園設置的一切功
過，盡留後世評斷！

[3] 張祖璿之部分，請參考曾華璧訪問，〈戰後臺灣都市建設與環保工
作的參與：張祖璿先生口述訪談〉，《臺灣文獻》65卷1期（2014
年3月），頁204-244。

張隆盛攝於墾丁。資料來源：張隆盛辦公室提供。

褒揚令

華總褒字第1508號

行政院環境保護署前署長、內政部前次長張隆盛，抱志懷奇，博聞閱覽。少歲卒業國立成功大學建築學系，旋負笈美國⋯⋯⋯尼亞大學都市區域計畫研究所碩士學位，砥礪鵬⋯⋯秀出拔⋯⋯⋯⋯部常務次長、經濟建設委員會副主任委員暨國⋯⋯⋯代表等職，⋯⋯⋯膺重寄。尤以接掌營建署期間，暢申前瞻國土政策⋯⋯⋯⋯⋯善國家公園體系，優化城市機能復甦，運帷謀庶⋯⋯⋯⋯⋯任內，肇啟空氣品質監測，盡力空污防制宣導⋯⋯⋯⋯⋯重⋯⋯生態保育浪潮；倡提河川整治工法，補助興造人工濕⋯⋯⋯⋯⋯⋯⋯時應務，領具標拔。嗣成立基金會，持秉諮詢交流⋯⋯⋯⋯⋯⋯協濟社區災後重建，眷注氣候變遷議題，物望彌⋯⋯⋯⋯⋯⋯癉臺灣多元都市更新方略，丕奠國家永續國土規劃利基，擎天架海，作範葬倫；迓福功緒，儀型光昭。遽聞溘然殂殞，軫悼彌殷，應予明令褒揚，用示政府篤念耆彥之至意。

總統 蔡英文
行政院院長 蘇貞昌

中 華 民 國 一 一 〇 年 五 月 十 四 日

▊ 張隆盛大事年表

1940　出生於臺中東勢。

1962　畢業於成功大學建築系。

1963　經特考通過，分發至臺灣省建設廳第四科第一組擔任委任10級技士，開始公務員生涯，主辦都市計畫與建築管理業務（與進入第二組、主辦自來水業務的李錦地為同期）。

1967　進入經合會都市建設及住宅計畫小組（UHDC）的規劃組（組長為倪世槐），期間曾至歐洲多國考察新市鎮（new town）半年，另外曾奉派至美國、日本、越南等地交流、服務。

1968　參與擬定臺北市綱要計畫（Taipei Preliminary Master Plan）。

1971　獲費驊與亞洲基金會（Asia Foundation）所簽訂之獎助進修計畫資助，留職停薪，赴美國賓夕法尼亞大學（University of Pennsylvania）進修。

1972　取得賓大都市與區域計畫研究所都市計畫碩士學位，轉往維吉尼亞大學擔任駐在研究員，授課並從事新市鎮的研究。

1973 自美返臺,回到經建會(在UHDC轉型以後的臺灣地區綜合開發計畫小組,也就是後來住都處的前身)任職,並於該年《都市計畫法》修訂時,成功推動政府收購全臺逾8,000公頃的公共設施保留地。

1978 經內政部商調,轉往甫成立的營建司擔任司長(1978-1981)。

1981 內政部營建司升格為營建署,授命擔任第一任署長(1981-1988)。因營建署接辦移自民政司、地政司的「國家公園」與「區域計畫」業務。

1983 出任「中華民國建築學會」理事長(1983-1988)。

1984 任內推動成立「墾丁國家公園」,為中華民國第一處國家公園。

1985 4月成立「玉山國家公園」,9月成立「陽明山國家公園」。

1986 11月成立「太魯閣國家公園」。

1987 出任「中華民國都市計畫學會」理事長。

1988 升任內政部常務次長(1988-1990),任內推動在都會區設立大型都會公園,並完成「高雄都會公園開發計畫」(於1999年全區完工啓用)。

1990 調任經建會副主任委員(1990-1992)。

1992 出任環保署署長(1992-1996),任內利用空氣汙費補助地方政府開闢環保公園。

1994 獲頒聯合國地球環境大學榮譽博士（International Honorary Doctor of the Earth Environmental University Roundtable）。

1996 以全國第二高票當選國民大會代表。兼任經建會委員，配合行政院成立「永續發展委員會」，出任國家永續發展論壇召集人，後並擔任「中國民國永續發展學會」理事長（1997-2003）。出任「中華民國國家公園學會」理事長（1997-2003）。

1997 利用國代選舉經費結餘成立「財團法人牽成永續發展文教基金會」，資助青年學者投入環境與生態保育相關之研究。催生「財團法人都市更新研究發展基金會」，於1998年成立，擔任董事長。

1999 九二一震災發生後，率領財團法人都市更新研究發展基金會投入臺中東勢的重建工作。

獲選為國際保育聯盟保護區委員會東亞區執行委員會（IUCN/ WCPA-EA）主席（1999-2005），積極參與東亞地區環境組織與自然保護區經營管理之相關工作。

2000 出任「財團法人國家政策研究基金會」永續發展組政策委員（2000-2004）。

2001 自公務員身分退休。

2021 於4月23日過世。

▍參考書目

檔案

《臺灣省政府委員檔案》，1965年08月16日，〈02首長會議〉，
　　收錄於「國史館臺灣文獻館典藏管理系統」，網址：https://
　　onlinearchives.th.gov.tw/，典藏號：00502001104。

專書

王華燕編，《王潔／王章清昆仲回憶錄》。臺北：中研院近史
　　所，2018年。
郭瓊瑩譯（Ian L. McHarg原著），《道法自然》。臺北：田園城市
　　文化，2002年。
張心漪譯（Aldo Leopold原著），《砂地郡曆誌》。臺北：石竹，
　　1998年三版。
曾華璧，《人與環境：台灣現代環境史論》，臺北：正中，2001
　　年1月。
曾華璧，《戰後臺灣環境史：從毒油到國家公園》。臺北：國立
　　編譯館主編、五南發行，2011年。

論文

曾華璧，〈戰後臺灣環境保育與觀光事業的推手：游漢廷先生訪談錄〉，《臺灣文獻》，64卷4期（2013年12月），頁223-274。

曾華璧，〈戰後臺灣都市建設與環保工作的參與：張祖璿先生口述訪談〉，《臺灣文獻》，65卷1期（2014年3月），頁204-244。

曾華璧，〈閱讀《費驊日記》發現費驊〉。《臺灣文獻》，66卷1期（2015年3月），頁181-226。

網頁資料

中華民國交通部觀光局「觀光政策白皮書」，網址：https://admin.taiwan.net.tw/upload/contentFile/auser/b/wpage/chp2/2_1.121.htm。瀏覽日期：2018年12月15日。

新中橫公路初期計畫之路線：「水里—沙里溪頭—玉里線」。網址：https://zh.wikipedia.org/wiki/%E6%96%B0%E4%B8%AD%E6%A9%AB%E5%85%AC%E8%B7%AF。瀏覽日期：2022年2月14日）

Do人物81　PF0317

國家公園的省思：
張隆盛訪談錄

口　　　述／張隆盛
訪談編著／曾華璧
出版協力／財團法人牽成永續發展文教基金會
責任編輯／尹懷君、孟人玉
圖文排版／陳彥妏
封面設計／王嵩賀

出版策劃／獨立作家
發 行 人／宋政坤
法律顧問／毛國樑　律師
製作發行／秀威資訊科技股份有限公司
　　　　　地址：114 台北市內湖區瑞光路76巷65號1樓
　　　　　電話：+886-2-2796-3638　傳真：+886-2-2796-1377
　　　　　服務信箱：service@showwe.com.tw
展售門市／國家書店【松江門市】
　　　　　地址：104 台北市中山區松江路209號1樓
　　　　　電話：+886-2-2518-0207　傳真：+886-2-2518-0778
網路訂購／秀威網路書店：https://store.showwe.tw
　　　　　國家網路書店：https://www.govbooks.com.tw

出版日期／2022年4月　BOD一版　定價／380元

|獨立|作家|
Independent Author

寫自己的故事，唱自己的歌

讀者回函卡

國家公園的省思：張隆盛訪談錄 / 張隆盛口述,
曾華璧訪談編著. -- 一版. -- 臺北市：獨立作家,
2022.04
　　面；　公分. -- (Do人物；81)
BOD版
ISBN 978-626-95869-1-2(平裝)

1. 張隆盛 2. 國家公園 3. 訪談 4. 臺灣傳記

992.38　　　　　　　　　　　　111003509

國家圖書館出版品預行編目